国家出版基金项目
NATIONAL PUBLICATION FOUNDATION

『十三五』国家重点图书出版规划项目

张慧云 ◎ 编著

中国辰河高腔音乐集成

·下卷·

苏州大学出版社
Soochow University Press

图书在版编目（CIP）数据

中国辰河高腔音乐集成. 下卷 / 张慧云编著. --苏州：苏州大学出版社，2020.4
（国家"十三五"重点图书出版规划项目）
ISBN 978-7-5672-2570-1

Ⅰ．①中… Ⅱ．①张… Ⅲ．①辰河戏—高腔—湖南—选集 Ⅳ．①J825.64

中国版本图书馆 CIP 数据核字(2019)第 133980 号

| 书　　　名：中国辰河高腔音乐集成（下卷）

编 著 者：张慧云
主　　审：秦华生　海　震
责任编辑：洪少华
助理编辑：王　琨
装帧设计：李　杰　吴　钰

出 版 人：盛惠良
出版发行：苏州大学出版社（Soochow University Press）
社　　址：苏州市十梓街1号　邮编：　215006
网　　址：www.sudapress.com
E - mail：sdcbs@suda.edu.cn
印　　刷：苏州市深广印刷有限公司
邮购热线：0512-67480030　　销售热线：0512-67481020
网店地址：https://szdxcbs.tmall.com/　（天猫旗舰店）

开　　本：889mm×1 194mm　1/16　印张：43.5（共2册）　字数：1 199千
版　　次：2020年4月第1版
印　　次：2020年4月第1次印刷
书　　号：ISBN 978-7-5672-2570-1
定　　价：498.0元（上、下卷）

凡购本社图书发现印装错误，请与本社联系调换。
服务热线：　0512-67481020

目　　录

第二部分　辰河高腔低、昆腔音乐曲牌

一、唱　段···（3）

渔家傲（昆腔·《拜月亭》瑞兰唱段）··············刘景银 传腔　张慧云 记谱（4）

麻婆子（昆腔·《拜月亭》瑞兰唱段）··············石玉松 传腔　张慧云 记谱（5）

水仙子（昆腔·探子唱段）···························刘维贴 传腔　张慧云 记谱（5）

剔银灯（昆腔·《拜月亭》瑞兰唱段）··············向　荣 传腔　张慧云 记谱（6）

降皇龙（1）（昆腔·《拜月记》瑞兰唱段）········刘维贴 传腔　张慧云 记谱（7）

降皇龙（2）（昆腔·《拜月记》瑞兰唱段）········石玉松 传腔　张慧云 记谱（8）

叠子范（低腔·《红梅阁》贾平章唱段）············佚　名 传腔　张慧云 记谱（9）

侥地游（昆腔·《红梅阁》贾士道唱段）············佚　名 传腔　张慧云 记谱（10）

新水令（低腔·《少绿袍》刘赞唱段）···············舒洛成 传腔　张慧云 记谱（10）

江儿水（低腔·《少绿袍》刘赞唱段）···············佚　名 传腔　张慧云 记谱（11）

滴滴水（昆腔·《北门楼》吕布唱段）···············刘维贴 传腔　张慧云 记谱（12）

步步娇（低腔·《目连传》罗卜唱段）···············舒洛成 传腔　张慧云 记谱（13）

百寿图（低腔·《目连传》观音登仙唱段）·········舒洛成 传腔　张慧云 记谱（13）

园林好（昆腔·《飞虎逼汉》贾氏唱段）············佚　名 传腔　张慧云 记谱（15）

园林好（低腔·拜寿唱段）··························佚　名 传腔　张慧云 记谱（15）

七句半（低腔·《李朝打更》唱段）··················佚　名 传腔　张慧云 记谱（16）

三句半（阳戏补缸调）································佚　名 传腔　张慧云 记谱（17）

香柳娘（低腔·《鹿台饮宴》狐狸唱段）············佚　名 传腔　张慧云 记谱（17）

画眉序（低腔·拜堂唱段）··························佚　名 传腔　张慧云 记谱（18）

滴流子（低腔·拜堂唱段）··························佚　名 传腔　张慧云 记谱（18）

梁州序（昆腔·小游湖唱段）·······················佚　名 传腔　张慧云 记谱（19）

1

六声甘州歌（低腔）······佚 名 传腔 张慧云 记谱（20）

六毛令（低腔·皇帝出行唱段）······佚 名 传腔 张慧云 记谱（20）

点绛唇（低腔·仙人出场唱段）······佚 名 传腔 张慧云 记谱（21）

朝元歌（昆腔）······佚 名 传腔 张慧云 记谱（21）

前庭花（低腔·《黄金印》苏秦唱段）······佚 名 传腔 张慧云 记谱（22）

西宫词（丝弦腔）······杨希龄 传腔 张慧云 记谱（23）

小开门（过场曲·笛子主奏）······张慧云 记谱（26）

大开门（1）（过场曲·唢呐主奏）······张慧云 记谱（26）

大开门（2）（过场曲·唢呐主奏）······张慧云 记谱（27）

节节高（过场曲）······张慧云 记谱（27）

二、金 牌······刘维贴 传腔 张慧云 记谱（29）

锁南枝（低腔·兀术唱段）······（30）

普贤歌（低腔·兀术唱段）······（30）

六声将军令（低腔·兀术唱段）······（31）

紫花树（低腔·世忠唱段）······（32）

一箩金（昆腔·韩彦植唱段）······（32）

正军令（昆腔·金花唱段）······（33）

明月令（低腔·兵卒唱段）······（33）

心和令（昆腔·世忠唱段）······（34）

新省令（昆腔·韩彦植唱段）······（34）

剔银灯（昆腔·兀术唱段）······（35）

寸心草（低腔·兀术唱段）······（36）

满江红（昆腔·岳飞唱段）······（36）

急三枪（低腔·兀术唱段）······（39）

倒拖船（低腔·兀术唱段）······（40）

倒拖船清板（低腔·兀术唱段）······（41）

潘鼓儿（低腔·兀术唱段）······（41）

潘鼓儿（低腔·兀术唱段）······（41）

三学士（低腔·胡妹唱段）······（42）

三学士（低腔·武士唱段）······（42）

榴花红（低腔·探子唱段）..（43）

鹊仙桥（低腔·探子唱段）..（43）

破齐阵（低腔·探子唱段）..（44）

锦绕道（昆腔·兀术唱段）..（44）

里麻序（昆腔·兀术唱段）..（45）

天净沙（昆腔·兀术唱段）..（46）

朝天路（低腔·胡将唱段）..（47）

千秋岁（昆腔·韩世忠唱段）..（47）

驻云飞（低腔·《宰相奏朝》唱段）..（48）

滴滴金（低腔·番将唱段）..（48）

定盘星（低腔·兀术唱段）..（49）

豹子歌（低腔·兀术唱段）..（49）

杏花天（低腔·兀术唱段）..（50）

离庭宴（低腔·岳飞唱段）..（50）

十二时（低腔·兀术唱段）..（51）

翠花序（昆腔·岳飞唱段）..（51）

步步随（低腔·岳飞唱段）..（52）

雁儿鸣（昆腔·岳飞唱段）..（53）

桂枝令（昆腔·岳飞唱段）..（54）

肖肖令（低腔·岳飞唱段）..（54）

园丸好（低腔·兀术唱段）..（55）

收南北（低腔·岳飞唱段）..（55）

醉落魂（昆腔·岳飞唱段）..（56）

奉时春（昆腔·兀术唱段）..（57）

探军令（昆腔·岳飞唱段）..（57）

汉东山（低腔·兀术唱段）..（58）

反竹马（低腔·《金牌》探子唱段）..（59）

三、三战吕布 ·· 刘维贴 传腔 张慧云 记谱（61）

翠花朝（低腔·探子唱段）..（62）

喜迁莺（低腔·探子唱段）..（62）

出队子（低腔·探子唱段）……………………………………………………………………（63）

刮地风（低腔·探子唱段）……………………………………………………………………（63）

四门子（低腔·探子唱段）……………………………………………………………………（64）

水仙子（低腔·探子唱段）……………………………………………………………………（65）

滴滴水（低腔·吕布唱段）……………………………………………………………………（66）

四、打牌救友……………………………………………………刘维贴 传腔　张慧云 记谱（67）

端正好（昆腔·谢琼仙唱段）…………………………………………………………………（68）

滚绣球（低腔）…………………………………………………………………………………（68）

哈哈笑（低腔）…………………………………………………………………………………（69）

倘秀才（低腔）…………………………………………………………………………………（70）

火蛾儿（低腔）…………………………………………………………………………………（70）

聪布袍（昆腔）…………………………………………………………………………………（70）

秦娥歌（昆腔）…………………………………………………………………………………（71）

森森令（低腔）…………………………………………………………………………………（71）

步步紧（低腔·店员唱段）……………………………………………………………………（72）

攀桂令（低腔·傅仁龙唱段）…………………………………………………………………（72）

地老鼠（低腔·店员唱段）……………………………………………………………………（73）

雁儿落（低腔）…………………………………………………………………………………（74）

春云怨（昆腔·傅仁龙唱腔）…………………………………………………………………（74）

江南歌（昆腔·傅仁龙唱段）…………………………………………………………………（75）

称人心（昆腔·傅仁龙唱段）…………………………………………………………………（75）

茂林好（低腔·中军唱段）……………………………………………………………………（75）

行香子（低腔·傅仁龙唱段）…………………………………………………………………（76）

尾　声……………………………………………………………………………………………（76）

第三部分　辰河高腔锣鼓音乐曲牌

锣鼓音乐记谱说明……………………………………………………………………………（78）

一、结合唱腔类 ……………………………………………………（79）

　　大撩子 …………………………………… 刘景银 口述　张慧云 记谱（80）

　　小撩子 …………………………………… 石玉松 口述　张慧云 记谱（81）

　　大机头（又名"大头子"） ……………… 刘景银 口述　张慧云 记谱（82）

　　小机头（又名"小头子"） ……………… 刘景银 口述　张慧云 记谱（82）

　　二流苦驻云 ……………………………… 杨世济 口述　张慧云 记谱（83）

　　练苦驻云 ………………………………… 杨世济 口述　张慧云 记谱（84）

　　快二流 …………………………………… 杨世济 口述　张慧云 记谱（85）

　　扑灯蛾 …………………………………… 石玉松 口述　张慧云 记谱（85）

　　绞　锤 …………………………………… 杨世济 口述　贺方蘩 记谱（87）

　　下山虎稍锤 ……………………………… 杨世济 口述　贺方蘩 记谱（88）

　　闷心接头 ………………………………… 杨世济 口述　张慧云 记谱（89）

　　缓下山虎稍锤 …………………………… 杨世济 口述　张慧云 记谱（89）

　　大接头 …………………………………… 杨世济 口述　张慧云 记谱（91）

　　滴溜子小转大 …………………………… 刘景银 口述　张慧云 记谱（92）

　　西黄调 …………………………………… 杨世济 口述　张慧云 记谱（92）

　　人吊尾 …………………………………… 杨世济 口述　张慧云 记谱（93）

　　二、三锤 ………………………………… 杨世济 口述　张慧云 记谱（94）

　　巫师歌 …………………………………… 杨世济 口述　张慧云 记谱（94）

二、结合身段类 ……………………………………………………（95）

　　风浪大 …………………………………… 刘景银 口述　张慧云 记谱（96）

　　飞头子 …………………………………… 刘景银 口述　张慧云 记谱（97）

　　急三枪（又名"急急风"） ……………… 刘景银 口述　张慧云 记谱（97）

　　小追锤 …………………………………… 刘景银 口述　张慧云 记谱（97）

　　金钱根 …………………………………… 杨世济 口述　贺方蘩 记谱（98）

　　杀　尖 …………………………………… 杨世济 口述　张慧云 记谱（98）

　　喊叫锤 …………………………………… 刘景银 口述　张慧云 记谱（99）

　　摆长锤 …………………………………… 刘景银 口述　张慧云 记谱（99）

擂子锤	刘景银 口述 贺方葵 记谱（100）
反撩子	刘景银 口述 张慧云 记谱（100）
闷心锤	刘景银 口述 张慧云 记谱（100）
跳魁星鼓	刘景银 口述 张慧云 记谱（101）
将军令	刘景银 口述 张慧云 记谱（101）
凤点头	刘景银 口述 张慧云 记谱（102）
猫儿坠冲锤	刘景银 口述 张慧云 记谱（103）
杀休鼓	杨世济 口述 贺方葵 记谱（103）
滴溜子	杨世济 口述 张慧云 记谱（104）
燕拍翅	刘景银 口述 张慧云 记谱（105）
龙虎斗	刘景银 口述 张慧云 记谱（105）
长锤夹惊锤	刘景银 口述 张慧云 记谱（106）
起霸鼓	杨世济 口述 张慧云 记谱（106）

三、过场曲类 （109）

哭秦皇	刘景银 口述 张慧云 记谱（110）
包尾声	杨世济 口述 张慧云 记谱（111）
金钱花	石玉松 口述 张慧云 记谱（111）
水底鱼	刘景银 口述 张慧云 记谱（112）
大水底鱼	刘景银 口述 张慧云 记谱（113）
阴五雷	刘景银 口述 张慧云 记谱（114）
干牌子	刘景银 口述 张慧云 记谱（116）
报头子	刘景银 口述 张慧云 记谱（116）
啷啰锤	刘景银 口述 张慧云 记谱（117）
洗马长锤	石玉松 口述 张慧云 记谱（117）

四、闹台锣鼓类 （119）

四边静	杨世济 口述 贺方葵 记谱（120）

天盖地	杨世济 口述	张慧云 记谱	(121)
累累金	杨世济 口述	贺方葵 记谱	(122)
红绣鞋	刘景银 口述	张慧云 记谱	(123)
苦驻云	刘景银 口述	张慧云 记谱	(124)
怀着夹红绣娃	刘景银 口述	张慧云 记谱	(125)
十二反	刘景银 口述	张慧云 记谱	(126)
山坡羊	刘景银 口述	张慧云 记谱	(127)
千千岁	杨世济 口述	张慧云 记谱	(131)
马过桥	刘景银 口述	张慧云 记谱	(133)
抡四锤	刘景银 口述	张慧云 记谱	(134)
半工尺	刘景银 口述	张慧云 记谱	(134)
全工尺	刘景银 口述	张慧云 记谱	(134)
撩影锤	刘景银 口述	贺方葵 记谱	(135)
把五字	姜清方 口述	贺方葵 记谱	(136)
右五字	杨世济 口述	张慧云 记谱	(136)
左五字	杨世济 口述	张慧云 记谱	(136)
鬼挑担	杨世济 口述	张慧云 记谱	(137)
董五字	姜清云 口述	张慧云 记谱	(137)
正五字	杨世济 口述	贺方葵 记谱	(138)
唧五字	杨世济 口述	张慧云 记谱	(138)
大浪子	姜清云 口述	张慧云 记谱	(138)

第四部分　辰河高腔移植现代戏唱腔选段

看天下劳苦人民都解放（高腔·《洪湖赤卫队》韩母、韩英唱）……………
……………………………………………………湖北实验歌剧团 词　张慧云 编曲（140）

誓把穷山变富山（高腔·《春到苗山》符水秀唱）………… 姚福男 词　张慧云 编曲（145）

多亏党领导才有今天（高腔·《春到苗山》林绵秀唱）…… 姚福男 词　张慧云 编曲（146）

路子越走越不宽（高腔·《春到苗山》有富唱）…………… 姚福男 词　张慧云 编曲（148）

请病假欺人反自欺（高腔·《春到苗山》有富妻唱）⋯⋯⋯⋯姚福男 词　张慧云 编曲（149）

秋后无收靠谁人（高腔·《春到苗山》厚老、雀儿唱）⋯⋯⋯姚福男 词　张慧云 编曲（150）

出嫁的东西要像样子（高腔·《春到苗山》雀儿唱）⋯⋯⋯⋯姚福男 词　张慧云 编曲（151）

你们是丢了西瓜把芝麻捡（高腔·《春到苗山》符水秀唱）⋯姚福男 词　张慧云 编曲（151）

当前要抗旱找水源（高腔·《春到苗山》符水秀唱）⋯⋯⋯⋯姚福男 词　张慧云 编曲（152）

盘龙山上有个洞（高腔·《春到苗山》厚老唱）⋯⋯⋯⋯⋯⋯姚福男 词　张慧云 编曲（153）

红字照红崖（昆腔·《红云崖》合唱曲）⋯⋯⋯⋯⋯⋯⋯⋯⋯佚　名 词　张慧云 编曲（154）

英雄行为来自毛泽东思想（昆腔·《战斗的岗位》序歌）⋯⋯佚　名 词　张慧云 编曲（154）

掏尽红心把国保（昆腔·《战斗的岗位》麦贤德唱）⋯⋯⋯⋯佚　名 词　张慧云 编曲（155）

王杰的好事天天闻（昆腔·《一心为革命》牛大妈唱）⋯⋯⋯佚　名 词　张慧云 编曲（156）

人不流血长不大（昆腔·《一心为革命》牛大妈唱）⋯⋯⋯⋯佚　名 词　张慧云 编曲（157）

第五部分　辰河高腔优秀折子戏

捞　月⋯⋯⋯⋯⋯⋯⋯⋯⋯⋯⋯⋯⋯⋯⋯⋯⋯⋯杨金翠 传腔　张慧云 记谱（161）

安儿送米⋯⋯⋯⋯⋯⋯⋯⋯⋯⋯⋯⋯⋯⋯⋯⋯⋯涂显孟 传腔　张慧云 记谱（189）

昭君和番⋯⋯⋯⋯⋯⋯⋯⋯⋯⋯⋯⋯⋯⋯向　荣　刘佐凤 传腔　张慧云 记谱（221）

玉莲投江⋯⋯⋯⋯⋯⋯⋯⋯⋯⋯⋯⋯⋯⋯⋯⋯⋯涂显孟 传腔　张慧云 记谱（255）

李三娘汲水⋯⋯⋯⋯⋯⋯⋯⋯⋯⋯⋯⋯⋯⋯⋯⋯涂显孟 传腔　张慧云 记谱（285）

月下来迟⋯⋯⋯⋯⋯⋯⋯⋯⋯⋯⋯⋯⋯⋯⋯⋯⋯向　荣 传腔　张慧云 记谱（297）

贵妃醉酒⋯⋯⋯⋯⋯⋯⋯⋯⋯⋯⋯⋯⋯⋯⋯⋯⋯向　荣 传腔　张慧云 记谱（319）

附　录

辰河高腔演唱视频目录⋯⋯⋯⋯⋯⋯⋯⋯⋯⋯⋯⋯⋯⋯⋯⋯⋯⋯⋯⋯⋯⋯⋯⋯⋯⋯（336）

后　记⋯⋯⋯⋯⋯⋯⋯⋯⋯⋯⋯⋯⋯⋯⋯⋯⋯⋯⋯⋯⋯⋯⋯⋯⋯⋯⋯⋯⋯⋯⋯⋯⋯（337）

第二部分 辰河高腔低、昆腔音乐曲牌

一、唱 段

渔 家 傲

(昆腔·《拜月亭》瑞兰唱段)

刘景银 传腔
张慧云 记谱

麻婆子

（昆腔·《拜月亭》瑞兰唱段）

石玉松 传腔
张慧云 记谱

1=F（凡字调） 4/4

（大．大匡 — ｜大．大匡 — ｜匡 匡 匡 0 ｜朵．朵 朵 0 0）｜

6.1 6 5 3 5 3 ｜3 5 2 3 — ｜6.1 6 5 3 5 3 ｜2 5 3 — ｜
路　途　路 途 行 不 上，　心　惊 心 惊 胆 战 惊，

2.1 6 — ｜2. 3 2 5 ｜5 2 3 — ｜5 2 — 5 ｜
滴　冷　　滴 冷 朔 风 袭 入 衣，　荒 雨 乱

3 — 2 5 ｜3 5 3 2 1 2 ｜6 — 2 5 ｜3 5 3 2 5 2 ｜
滴　　年 高 力 微 怎 支 持，　泥 滑 跌 倒 在 冻 田

3 — （匡） 0 ｜2 3 2 1 6 ｜2 3 5 ｜2 3 2 2 ｜3. 2 3 — ｜
里。　　缓　缓　缓 缓 扶 娘 起，（哎呀）娘，

0 2 2 2 ｜5 — 5 — ｜0 1 — 6.1 ｜6 — — — ‖
这 真 是 心　惊　　步 难 移。

水仙子

（昆腔·探子唱段）

刘维贴 传腔
张慧云 记谱

1=F（凡字调） 4/4

0 0 2 3 ｜1 6.1 6 — ｜0 5 3 2 ｜5 1 — 3 ｜
忙　忙　地，　忙 忙 地 披 战

2 5 3 2 ｜5 1 — 3 ｜2. 0 2. 3 ｜1 6.1 6 — ｜
袍，忙 忙 地 披 战　袍，　望　将 军

0 3 — 2 ｜5 2 3 — ｜0 1 — 3 ｜2. 0 2. 3 ｜
领　兵　须　　　及　早。　快

剔银灯

（昆腔·《拜月亭》瑞兰唱段）

向 荣 传腔
张慧云 记谱

存亡生死尚未知，绣鞋儿分不出帮和底。冒雨冲风带雪拖泥步难移，全无些气和力。

降皇龙（1）

（昆腔·《拜月记》瑞兰唱段）

刘维贴 传腔
张慧云 记谱

1=F（凡字调） 4/4

倚着他官室门楣，思一思旷无伴侣。时局倾危万里难归，为烽烟四起，翻天覆地君惧士逃避。爱国空悲，鱼游釜底好孤惜，君子你是英杰感伊相提携，久以后，这恩德结草衔环志不移。

7

降 皇 龙（2）

（昆腔·《拜月记》瑞兰唱段）

石玉松 传腔
张慧云 记谱

1=F（凡字调） 4/4



倚着你，宦是门楣寒士寻常，望家云霄时家透。各地覆天翻，君去民逃，君子你是英豪，怜孤惜寡生恩德，难久以后衔环结草，敢忘分毫。

（尾声）恩情岂比闲花草，往日寂寞恨更长，今晚又恐天将晓。

… 第二部分 辰河高腔低、昆腔音乐曲牌 …

叠 子 范

(低腔·《红梅阁》贾平章唱段)

佚 名 传腔
张慧云 记谱

侥地游

(昆腔·《红梅阁》贾士道唱段)

佚 名 传腔
张慧云 记谱

1=F (凡字调) 4/4

艹(小头子起) 占威湖上亭台,占威威湖上亭台,高耸耸水边楼阁,约片片翠绣香台,约片片翠绣香台。娇滴滴佳人一个,恰便是南海观音观普陀,好一似月里嫦娥。又蒙他苦滋滋把笑脸相迎,苦滋滋把笑脸相迎,都被我光碌碌眼儿瞧破。

新水令

(低腔·《少绿袍》刘赞唱段)

舒洛成 传腔
张慧云 记谱

1=F (凡字调) 4/4

艹(小头子起) 香风阵阵袭人,(不尔台 不尔台) 撒襟怀满天星宿。(可大可大大台台 可大台) 往来顷北

江 儿 水

（低腔·《少绿袍》刘赞唱段）

佚 名 传腔
张慧云 记谱

滴 滴 水

(昆腔·《北门楼》吕布唱段)

刘维贴 传腔
张慧云 记谱

步步娇

(低腔·《目连传》罗卜唱段)

舒洛成 传腔
张慧云 记谱

$1=F$（凡字调） $\frac{4}{4}$

(小头子起)

程途忙把龙车趱，挑着金货担，远观一树湾。龙吟虎啸，乱石在岩前过，红日坠西山，行来不觉天将晚。

百 寿 图

(低腔·《目连传》观音登仙唱段)

舒洛成 传腔
张慧云 记谱

$1=F$（凡字调） $\frac{4}{4}$ $\frac{1}{4}$

乐滔滔寿渺，俺坐着寿星高呀，端的是寿杯，无疆天地，老连天仙。寿不上天地，早为天仙，路的

中国辰河高腔音乐集成（下卷）

3. 5 6 i | 5 6 5 - | 0 5 3 5 | 6 - - 5 | 3 - - - | 6 - 5 |
上　游　遨，　　俺只见　寿　　诗，　　　　寿

3 - i - | i - 3 2 | 5 - - 5 | i - 3 - | 0 3 5 6 | 0 6 i. 6 |
词，　称　　赞　好，寿千秋　万　寿　　　　　逍

5 6 5 - | 0 0 5 - | 1 - 2 - | 5 - 5 - | 0 6 i 6 | 5 6 5 - |
遥。　　　阴　沉沉受风　茶　　　消，

0 0 5 - | 1 - 2 - | 5 - 5 - | 0 6 i 6 | 5 6 5 - | 0 5 3 5 |
浪滚滚受悔　波　　　涛，　　　俺只见

6 - - 5 | 3 - - - | 6 - - 5 | 3 - - - | 6 - 3 - | 3 - 6 - |
寿　　林，　　　寿　　贵，　　寿　喜，寿　星，

5 - 5 - | i - 3 - | 5 - 5 - | 0 6 i 6 | 5 6 5 - | 5 2 5 32 |
高寿千秋，万　寿　　　逍　　遥，　　寿日堪

1 - - - | 5 32 3 | 3 6i 5 | 3 6i 5. 3 | i 3 | i 3 3 i |
妙。　　　俺只见　万寿桃，万寿遥，乐陶陶，寿算比天

5 | 3 6i 5 | 3 6i 5 3 | 5 3 | 5 3 | 3 6 | 5 33 | 5 3 | 3 6 5 | 5 5 |
高。万寿桃，万寿遥是童颜鹤发比天高,和你寿酒寿杯交。寿桃

5 6i 5 | 0 | 5 5 5 6i 5 | 0 | 5 i 6 5 | i 3 | 5 i | 6 i 3 | 6 i 3 |
寿枣　　长生不老，　寿风寿雨千古好,非寿筵寿眉

5 53 53 | 5 53 53 | 5 | 5 5 5 2 | 3 | 3 3 | 5 3 | 2 5 | 3 2 | 1 | 1 |
消,寿日齐祝寿,山河寿乾高，寿山　眉，带　寿寒海涌波　涛。

14

园 林 好

(昆腔·《飞虎逼汉》贾氏唱段)

佚 名 传腔
张慧云 记谱

1=F(凡字调) 4/4

朝歌去,(白)唉!儿呀,母子们休得要苦泪淋,君命召不侍驾而行,况此去乃是朝赴君命,我岂肯玷辱清名,儿女辈免泪淋。

园 林 好

(低腔·拜寿唱段)

佚 名 传腔
张慧云 记谱

1=F(凡字调) 4/4

家住在蓬莱路,遥看见几棵青松如麻,合驾祥云

15

七句半

(低腔·《李朝打更》唱段)

佚 名 传腔
张慧云 记谱

三 句 半
（阳戏补缸调）

佚 名 传腔
张慧云 记谱

王大娘去补缸，
梳妆打扮看补缸。

香 柳 娘
（低腔·《鹿台饮宴》狐狸唱段）

佚 名 传腔
张慧云 记谱

（大头子起）下瑶池醉归，香风吹软分明，生长皇宫内院，受皇家福分，玉叶与金枝，百拜多齐整，且藏踪迹同归山林，大家欢喜。

画 眉 序

(低腔·拜堂唱段)

佚 名 传腔
张慧云 记谱

1=F (凡字调) 4/4

艹(小头子起)6……3 6 i 5 3 7̣ 6……3 5 | i - 6 5 | 3 6 - 5 |
　　　　　　日　月　两　团　园，　　喜　见　芝　兰　福　寿

3 i 6 5 | 2. 3̲ 5 - | 2. 3̲ 5 - | 2. 3̲ 2̲3̲ 5 | 0 0 5 6 |
全，羡 一 门　赐　他　福　　　缘，　　　　　　馨

6 2 i 6 | 5 - 6̲ i̲ 6̲ 5̲ | 3̲ 5̲ 2 3 - | 3. 5̲ 6̲ i̲ | 6 - 6 5 |
香　华　堂　　　中　　笙　　歌

3̲ 6̲ i̲ 5̲ 3̲ 2̲ | 1 6̲ 1̲ 2 - | 0 0 5 3 | 5 2 - 3 | 5. i̲ 6̲ 5̲ |
嘹　　　　亮，　　　　休　门　里　兰

3 - 2̲ 3̲ 1̲ | 3 2 - - | 2 5̲ 3̲ 2 | i - 5̲ 6̲ | 1 - 2 - |
麝　　吐　　　　　　　香，　华　堂　摆　宴

5 1 - 2 | 3 - 3 5 | 1 - 2 - | 2 5̲ 3̲ 2 | 1 - - - ‖
添　荣　享，　正　是　人　间　福　寿　　长。

滴 流 子

(低腔·拜堂唱段)

佚 名 传腔
张慧云 记谱

1=F (凡字调) 2/4

5̲ 2̲ 3 | 5̲ 2̲ 3 | 3. 5̲ 6̲ | 6̲ i̲ 6̲ | 5 - | 5̲ 2̲ 3 | 5̲ 2̲ 3 |
今日里，今日里，吉　星　降　临，　又只见，又只见，

3. 2̲ 1̲ 2̲ | 0̲ 5̲ 3̲ 2̲ | 1 - | 0̲ 3̲ 5̲ 6̲ i̲ 6̲ | 0̲ i̲ 6̲ 5 - | 5̲ 2̲ 5̲ 3̲2̲ |
祥　光　万　丈，　　一　门　荣　耀　永　享，　人人争

1 - | 5̲ 3̲ 6̲ i̲ | 5 - | 0̲ 5̲ 5̲ 3̲ | 5̲ 3̲2̲ 1̲2̲ | 0̲ 5̲ 3̲ 2̲ | 1 - ‖
光，　福禄寿　长，　满　琼　台　吐　蕊　生　香。

梁 州 序

(昆腔·小游湖唱段)

佚 名 传腔
张慧云 记谱

1=F（凡字调） 4/4

（乐谱略）

六声甘州歌

(低腔)

佚　名　传腔
张慧云 记谱

1=F（凡字调） 4/4

```
ㄣ 6 - 35 53 7̲6̲ …… 2̇ 1· | 6̲1̲ 53 7̲6̲· 5 | 3· 5̲6̲2̲1̲ 6̲1̲ 6 - 6̲5̲ |
   胜      京 都 会，      正    元 宵      佳       节，

3·5̲6̲1̲5̲ 3̲2̲ | 1 6̲1̲2̲ - | 0 0 2̲1̲3̲ | 0 6̲5̲3̲3̲5̲ | 2· 3̲1̲ 6̇ | 2 - 0 6̲5̲ |
  三        如      如          芽。           这是

6 5̲6̲ - 2̇ | 1· 6̲5̲6̲3̲2̲ | 5 4̲5̲ - 1̇ | 6̲1̲ 6̲5̲3̲5̲2̲ | 3̲5̲3̲ - - | 2· 3̲1̲ 6̲1̲ |
 当                         今                  圣

2 - 3 - | 5̲2̲3̲2̲ | 3 - 6 | 5̲6̲5̲ - | 0 0 5̲3̲6̲ | 0 2̇ 1̲6̲6̲1̲ |
 主    与    黎 民    同    乐              雍

5 - - 6̇ | 5 - - - | 2̇ - 1̇ - | 2̇ - 6̲7̲6̇· | 2̇ - 6̲1̲ | 0 2̇ 1̲6̲ |
 熙。              花 灯   大  放        丰  年，

5̲3̲2̲ - | 0 0 3 - | 3̲6̲5̲ 3̲2̲ | 1 6̲1̲2̲ - | 3· 2̲1̲2̲ | 0 5 - 3̲5̲ |
 瑞 风    锦 繁   华，         天 下   稀

3 - 5 - | 6̲· 5̲3̲ - | 0 3 5 1 | 3· 2̲1̲2̲ | 3· 2̲1̲2̲ | 0 6̲5̲3̲ | 2 - - - ‖
 奇  看 我，        趁 此 日   直  入，  直   入 京   都。
```

六 毛 令

(低腔·皇帝出行唱段)

佚　名　传腔
张慧云 记谱

1=F（凡字调） 4/4

```
5 1̲6̲5̲3̲ 0 3̲ | 3̲2̲1̲2̲1̲ - | 0 6̲1̲2̲ | 3· 2̲1̲2̲ 0 3̲ | 5 2 6̲5̲ 1̲ 6̲5̲ |
山 遥  遥 路     遥 遥，      远 迢 迢  来 到  这  里，凤冠 霞 帔

3̲6̲ 3̲ 5· 2̲ | 1· 2̲1̲ 5̲6̲ | 1 2 5̲3̲2̲ | 1 5̲6̲1̲ | 5̲4̲3̲2̲1̲ - ‖
 响 叮 当， 山  遥 路  遥 伞儿 打得 团 团  转，轿儿抬得 肩 背  酸。
```

点 绛 唇

（低腔·仙人出场唱段）

佚　名 传腔
张慧云 记谱

$1=F$（凡字调） $\frac{2}{4}$

太极阴阳，平安景象，丹青上，喜恶昭彰，福禄从天降。

朝 元 歌

（昆腔）

佚　名 传腔
张慧云 记谱

$1=F$（凡字调） $\frac{4}{4}$

名关利关，行过凌云前，龙潭虎潭，步出羊肠远。回首盼故园，伤心无限，早把程途遥看，日落西山，壮士干戈行路难。流泪向谁谈，潇然，潇然怒冲冠。好一似失群

中国辰河高腔音乐集成（下卷）

前庭花

（低腔·《黄金印》苏秦唱段）

佚 名 传腔
张慧云 记谱

1=F（凡字调） 4/4

感吾皇宠加微漏，恕微臣诚恐顿首，光闪闪金印似斗，紫罗兰玉盈袖。理朝邦将国政修，臣愧做了圣朝元侯，臣有什么功劳？臣有什么功劳？那何曾去扶民主执建两邦敌斗。六国内和平，六国外和平，皆因是效三寸三寸舌头。

西 宫 词

(丝弦腔)

杨希龄 传腔
张慧云 记谱

1=C（乙字调） 4/4

西宫夜静百花香，钟鼓楼前恨更长。杨贵妃酒醉沉香阁，高掌银灯等候君王。高力士跪宫垟，奴婢

中国辰河高腔音乐集成（下卷）

24

中国辰河高腔音乐集成（下卷）

小 开 门
（过场曲·笛子主奏）

1=F（凡字调） 4/4

张慧云 记谱

[乐谱：笛子与打击乐合奏谱]

大 开 门（1）
（过场曲·唢呐主奏）

1=C（乙字调） 4/4

张慧云 记谱

[乐谱]

26

大 开 门（2）

（过场曲·唢呐主奏）

1=C（乙字调） 2/4

张慧云 记谱

| 0 2 | 1. 6 | 5 — | 2 5 3 2 | 1. 2 3 5 | 2 3 2 1 | 6 2 |

| 1. 2 1 6 | 5. 3 | 2 3 5 | 0 0 | 5. 6 1. 2 | 1. 5 | 6. 5 |

| 1 1 2 | 3 — | 2 3 5 5 | 6 5 3 2 | 1 3 2 1 ‖: 6 6 | 5. 6 5 6 |

| 1. 3 | 2 3 2 6 | 1. 3 | 2. 3 | 5. 1 | 6. 1 | 2. 3 |

| 5. 6 4 2 | 3. 2 | 1 3 2 1 | 3 — | 2 3 5 5 | 6 5 3 2 | 1 3 2 1 :‖

节 节 高

（过场曲）

1=F（凡字调） 2/4

张慧云 记谱

ㄐ 0 2 1. 6 5. 6 5 2 3 2 1 ………… ‖: 6 5 1 6 | 2 — | 3 6 5 3 |

2 — ‖: 3 5 2 3 | 5 3 5 | 6 5 3 5 | 2 1 2 | 2 3 2 1 | 6 1 6/1 |

2 6 1 2 | 2 — | 6 2 7 6 | 5 — | 6 5 1 6 | 5 — | 3 6 5 3 |

2 — | 2 3 2 6 | 7 — | 6 2 7 6 | 5 — | 6 5 1 6 | 5 — :‖

27

二、金 牌

刘维贴 传腔

张慧云 记谱

锁 南 枝

(低腔·兀术唱段)

1=F（凡字调） 4/4

5 6 5 4 - | 5 6 5 4 5 3 | 2. 5 3 2 1 | 2 - 6 1 6 5 |
星　月　灿，　　月　明　皎，　披星戴月

5 - - - | 3 5 3 2 1 2 3 5 | 2 - 6 5 | 6 1 6 5 | 3 5 3 5 3 2 |
不　辞　劳，　为　国家事　薄暮冥冥

5 - - - | 5 3 2 1 2 3 5 | 2 - - - | 0 0 5 3 2 | 5 3 2 5 - |
动　戈　矛。　　　　三年如猛兽

3 - 5 3 1 | 2 - - - | 5 - 5 - | 5 2 3 - | 5 - 5 - |
选　剩　勇，　军　令　在某手　士　卒

3 1 3 2 - | 0 0 6 1 6 5 | 5 6 5 3 - | 3 5 3 1 | 2 - |
赶 前 途，　　只见星光灿，　休　乱　走，

6 1 6 5 | 3 5 3 2 | 3. 2 3 2 3 | 0 6 - 3 6 | 5 - - - ‖
耳听得　隐岗中发　　多　　吼。

普 贤 歌

(低腔·兀术唱段)

1=F（凡字调） 1/4

5 3 | 5 3 | 5 5 3 | 1 2 3 | 1 | 5 3 | 5 3 | 1 2 3 5 | 2 | 5 3 |
只为　军阵　事，重负蒙心　头。　但等　深夜　入静后，　执干

5 3 | 5 6 5 | 1 | 5 3 | 5 3 | 5 | 6 1 2 3 | 1 | 5 3 | 5 3 | 1 2 3 5 |
拨锐　奔前　途。　无限　风光　好，　昼夜游，　这场　战争　烙安

2 | 3. 5 | 6 1 | 5 | 2. 1 | 3 2 3 | ⅲ 0 6 5 3 3 5 3 2 | 2 - ‖
州，　且　进　兵　莫　　　　　淹　　留。

六声将军令

（低腔·兀术唱段）

1=F（凡字调） 4/4

神机先酌量，论敌忾冠仇扫荡，运筹谋智勇坚刚，飞龙翼虎攻我，野战必须要尽忠勤王。不能长拼诱敌卫虎帐，好男儿怎乱纪纲，使羌人跋扈飞扬，七纵逞强，威风凛凛气昂昂。快将我斩首辕门，做一个大义灭亲一无商量。

紫 花 树

（低腔·世忠唱段）

1=F（凡字调） 4/4

0 0 6 5 | 6 1 5 - | 0 3 - 2 | 5 - 3 2 | 2 5 3 2 |
　　　阃 外 英　雄，　　千　秋 凛　然　答 君

1 1 6 - | 0 5 - 3 | 5 5 3 5 | 6 1 5 - | 0 3 - 2 |
恩。　　　麾　下 酬 壮 志，军　兵　　贼 势

2 5 3 - | 0 3 3 2 | 3. 5 3 2 | 5 - 3 - |
呈 威，　　岂 容 他 横　冲　等　分，

0 3 5 3 | 2 5 3 - | 0 0 5 3 | 5 3 - 5 |
他 今 日 投　诚，　　　赢 得 千 城

6 0 3 2 | 3. 2 1 6 2 | 0 3 6 5 3 3 5 3 | 2 - - - ‖
名，好 把 乾　　坤　　　振。

一 箩 金

（昆腔·韩彦植唱段）

1=F（凡字调） 4/4

0 0 5 3 | 5 3 - 5 | 6 0 2 - | 5 - 3 - | 0 3 - 2 |
　　盈 盈 泪 满　行，愁　千 休　望 息

1 3 2 - | 0 3 - 2 | 2 5 3 2 | 1 - 5 3 | 5 3 - |
雷 霆，　　客 儿 诉 端　详，横 桃 僵 胡

0 3 - 5 | 2 2 5 3 | 2 5 3 - | 0 5 3 - | 3 1 3 2 |
抵　挡，听 江 中 鼓 响，　　迫 忙 中 光 把 声 扬

0 3 - 2 | 5 - 3 - | 0 3 - 2 | 3. 2 1 6 2 | 0 3 - 5 | 2 - ‖
全　无 主　张，　　并 非 将　　　贼　放。

正 军 令

（昆腔·金花唱段）

1＝F（凡字调） 4/4

```
5 - 3 2 | 5 - - - | 3. 2 1 2 | 0 3 - 5 | 2 0 5 3 |
金   鼓  击，            乱  扰 战  场，        非是

3. 5 3 2 | 5 1 - 2 | 3 2 3 - | 0 3 - 2 |
不  得 把 贼     伤，       锐

3. 5 3 - | 0 0 3 2 | 2. 3 1 6 | 0 2 - 1 |
钩              举 起          处，

3 5 3 2 | 2. 1 6 - | 6 0 6. 5 3 6 | 5 - - - ‖
难 抵 挡，         定 把  贼  伤。
```

明 月 令

（低腔·兵卒唱段）

1＝F（凡字调） 4/4

```
0 0 6 5 | 3 6 5 3 | 2 1 3 - | 0 3 - 2 |
   元 帅 且    讲，          我 等

3. 2 1 2 | 0 3 - 5 | 2 0 3. 2 | 5 - 3 - |
涌 水 沙     囊。 那 金 酋

0 0 3. 5 | 6. 1 5 - | 3. 5 6 1 | 5 0 3 5 | 2 5 3 - |
   巧 多 样， 奸 非  常，   元 帅 可，

0 3 - 2 | 2. 5 3 - | 3. 2 1 2 | 0 6. 5 3 6 | 5 - ‖
做 个 福 星   照         沧     浪。
```

33

心 和 令

(昆腔·世忠唱段)

1=F (凡字调) 4/4

0 0 6 5 | 1̇ - 6 5 | 3 6 5 3 | 2 1 3 - | 0 5 1 2 |
枉 在 军 中 为 上 将， 不 能 够

3. 2 1 6 2 | 0 3 - 5 | 2ᵛ 3 5 3 | 3. 2 1 6 2 | 0 3 - 5 |
维 护 纪 纲， 定 依 刑 斩 法

2. 0 5 - | 6. 5 3 - | 0 3 - 2 | 3 5 3 - | 5 3 2 1 6 2 |
场 瞻 仰， 暂 息 雷 霆 宽 恕

0 3 - 5 | 2 0 2 5 | 2 5 3 - | 0 3 5 3 | 2 5 3 - |
伊 行， 气 昂 昂， 快 推 出 辕 门

3. 2 1 2 | 0 5 5 3 | 3 5 2 5 | 3. 2 1 6 2 | 3 6 5 6 5 3 3 5 | 2 - ‖
斩 首， 做 一 个 大 义 灭 亲 并 无 商 量。

新 省 令

(昆腔·韩彦植唱段)

1=F (凡字调) 4/4

0 0 6 5 | 6. 1̇ 5 - | 3 6 5 3 | 2 1 3 - | 0 6̇ - 2 |
今 生 大 德 怎 敢 忘， 竭 尽

1 - 2 - | 3. 2 1 2 | 0 3 - 5 | 2 0 5 3 | 6. 1̇ 5 - |
忠 勇 当 效 战 场， 威 武 更 长，

0 5 - 3 | 2. 5 3 - | 5 3 - 5 | 6 1̇ 6 - |
来 朝 大 战 皇 天 荡，

0 3 - 2 | 1 - 2 - | 3. 2 1 6 2 | 0 3 - 5 |
管 叫 兀 术 丧 长

2 0 6 5 | 6 - 5 - | 0 0 6 - | 0 2 - 1 | 3 - ‖
江， 战 神 功 绩 我 承 当。

剔银灯

(昆腔·兀术唱段)

寸 心 草

（低腔·兀术唱段）

1=F（凡字调） 1/4 3/4 2/4

| 2 3 2 1 | 6. | 5 3 | 5 3 | 2 5 3 2 | 3 | 3 2 | 5 3 | 5 2 | 3 |
自　恨　　　天时　地利　人 又　错，　枉有　满腹　经纶　韬

| 3 5 | 2 | 2 5 | 3 | 0 5 | 3 2 | 5 5 | 5 3 3 | 2 1 | 3 |
略。　常 思　量，　做 不　得 顶天　立 地　伪男儿　汉，

| 0 5 | 3 2 | 5 3 | 5 3 | 2 1 | 6. | 0 6 | 5 3 6 | 5 — |
干 一　桩 安　邦 立　国 大　　　事　　　　　业。

满 江 红

（昆腔·岳飞唱段）

1=F（凡字调） 4/4

（大大 匡大 衣大 匡大 | 匡大 衣不 衣大衣大 匡不尔 | 大大 衣不大 0 匡大 | 匡 0 0 0）|

| 0 2 5 3 2 6. 1 2 — | 0 5 1 6 5 3 5 6 — |
望牛头势　　败，　望牛头势　　败，

| 0 3 5 3 | 5 — 3 | 0 5 — 1 | 2 — — — |
　还需要　心　坚　　意　坚。

| 0 0 0 0 | 0 0 0 0 | 朵. 朵朵 朵 朵 | 匡. 不尔台 台 |

| 0 0 0 0 | 0 0 0 0 | 0 0 0 0 | 0 0 0 0 |
次 台　次台 次台　匡. 不台 台　衣大 0 0　匡卜 且卜 匡 0

| 1 5 3 ⁷6 — | 0 0 0 0 | 0 0 0 0 | 0 0 0 0 |
呀，

| 0 0 0 0 | 朵 朵朵 衣大 0 | 匡 匡 匡 匡 | 匡 大 匡 — |

中国辰河高腔音乐集成（下卷）

38

急 三 枪

(低腔·兀术唱段)

1=F（凡字调） 4/4 1/3

中国辰河高腔音乐集成（下卷）

兴周灭纣，倘若是得了江山，夺得社稷，一个个凌烟阁上把名题。金银花御酒送出午门，两年阵，两年阵，杀的他胆战魂飞。（朵朵 衣大 0 | 匡卜匡卜 且卜匡 0 0）

倒 拖 船
（低腔·兀术唱段）

1=F（凡字调） 4/4

炮声如雷轰天震，军令一声排队行。请旨兴兵如山奔，休啰唣且稍停，决功成，众儿郎努力用精神。

40

倒拖船清板
（低腔·兀术唱段）

1=F（凡字调） 1/4 2/4

刀枪 必须 整，刀枪必须整，交锋 对垒 有我担 承。奔前 行，
奔 前 行, 只 杀得 一个 一个 无 处 逃 奔。

潘 鼓 儿
（低腔·兀术唱段）

1=F（凡字调） 1/4 2/4

前队伍，两边分，中队 摆开 后队先 行，
巴 都儿们， 先摆 下一 支 长 蛇 阵。

潘 鼓 儿
（低腔·兀术唱段）

1=F（凡字调） 4/4

前队 伍， 两边 分， 中队
摆开 后队先 行，巴都儿们， 先
摆 下 一 支 长 蛇 阵。

41

三 学 士
(低腔·胡妹唱段)

1=F（凡字调） 2/4

铁马干戈勇士莫奈何，擂鼓鸣锣英雄颇多，将军带几个，隐村以可，免折磨。

三 学 士
(低腔·武士唱段)

1=F（凡字调） 4/4

为国捐躯，离故土，不能够军回山头。竟将媳妇抛路途，我为幕客罪何赎！谁归山寨相，等候破房班师联婚媾。

榴花红

(低腔·探子唱段)

1=F（凡字调） 4/4 1/4

廿 0 0 3……3 5 6……2 3 2 1 1 6 1 3……| 0 5 5 3. |
　　为 皇 家，　　　　　　　　　受 尽 了

2 − 1 6 − | 0 3. 2 1 3 | 2. 1 3 − | 0 5 5 3 | 2 − 121 6 − |
劳 碌 　奔 　波，　　　金 兀 术 兵 多

0 3. 2 1 3 | 2. 1 3 − | 0 0 3 2 | 3 − 5 − | 1 2 5 6 |
将 　多，　　　用 的 长 枪 和 短

1 − 3 − | 1 3 2 − | 0 5 5 3 | 5 5 5 3 | 2. 1 6 − |
戈。 前 队 可，　富 过 了 五 殿 森 罗， 好 不

0 3 2161 3 | 2 − 2 − | 2 5 7 6 − | 0 5 5 3 | 5 3 5 3 |
凶　 恶； 后 队 可，　他 能 够 飞 檐 走 壁

2 − 1 6 − | 0 3 212 3 | 2 − − − ‖ 5 32 5 | 5 32 5 32 | 5 32 5 | 5 32 |
无 人 胜 　过。　　　驾 着 炮， 一 心 要 到 关 前 过，车马

5 | 5 32 5 32 | 5 32 5 | 5 32 5 | 5 32 3 | 5 32 5 32 | 123 2 0 2 − |
多，一 心 要 把 皇 亲 破，兵 也 多 将 也 多，兵多 将多 要夺山河，望

1 − 6 − | 0 3 − 2 | 2. 5 3 | 2 3 3 | 2. 1 6123 | 1 − − − ‖
元 帅 　 早 发 人 马 把 贼 破。

鹊仙桥

(低腔·探子唱段)

1=F（凡字调） 4/4

廿 3532 1212 5 4 3……| 3 5 3 − | 3. 2 5 3 | 3 5 3 − |
望　 元　 帅 把 阵 摆， 前 队 后 队 一 并

0 3 − 5 | 2 0 5 3 | 5 3 5 − | 6 − − 1 6 | 5 − − − ‖
摆 开， 免 得 众 将 受 此 　 灾。

破 齐 阵

（低腔·探子唱段）

1=F（凡字调） 4/4

廿 3…… 5 6 5 3 3 5 2…… | 0 5 3 3 | 5 — 5 — |
战　　术　　　　　　儿，　　　金 兀 术 兵　多

0 3 — 5 | 2 0 5. 3 | 5 3 5 — | 0 2 — 1 | 2 1 3 — |
将　　广，　个 个 都 是 英　雄　　　将，

0 5 3 3 | 5 3 3 — | 0 3 — 5 | 2 1 3 — | 0 0 3 5 |
众 儿 郎 披 挂 如　圣　　像，　　　　　一

6 — — 1 6 | 5 — — 3 | 1 6 5 6 5 | 1 6 5 1 — | 3 5 6 1 5 |
任　　他　　千 员 将，　万 员 兵，　一 人 舍 死，

0 2 5 3 | 2 3 2 1 6 1 3 | 0 3 — 5 3 | 2 — — — ‖
杀 教 他 万　　夫　　难　　　挡。

锦 绕 道

（昆腔·兀术唱段）

1=F（凡字调） 4/4

廿 3 2 5 3 2 1 2 3.…… | 1 6 5 3 5 6 | 0 0 3 2 | 5 6 1. 2 |
咱 推 着　车 儿 马 儿　　挨 挨 蹭 蹭　地

3 — — — | 0 1 6 5 | 1 6 5 6 5 3 | 0 3 — 2 | 5 6 1. 2 |
望，　　　硬 执 着 神 儿 仙 儿 喧　喧 腾 腾　地

3 — — — | 0 3 2 1 | 1 6 5 6 5 3 | 0 3 — 2 | 5 6 1 2 |
谤，　　　更 排 些 戈 儿 战 儿 重　重 叠 叠　地

2 3 1 2 3 — — | 0 0 2 — — | 5 — 3 — | 2 5 3 — |
上。　　　　　　　　这 身　　儿，　命　哪 儿，

里 麻 序
（昆腔·兀术唱段）

中国辰河高腔音乐集成（下卷）

5 2 - 5 | 3 - - - | 5 2 - 5 | 3 - - - | 5 2 - 5 |
结 束 牢 拴， 弓 开 月 满， 月 落 星

3 - - - | 2 3 2 1 6 1 3 | 0 3 - 5 | 2. 1 3 2 3 |
寒。 剑 风 锋 内，

0 0 3 3 | 6 - 5 3 | 3 6 5 2 | 2. 1 3 - |
人 如 猛 虎 离 山 间，

0 2 5 3 | 2 3 2 1 6 1 3 | 0 2 1 6 1 2 3 | 1 - - - ‖
显 威 风 天 可 汗。

天 净 沙

（昆腔·兀术唱段）

1=F（凡字调） 4/4

艹 3 5 3 5 1 5 3 6 …… | 0 6 1 6 5 | 3. 5 6 - | 0 0 5 3 |
振 军 威， 扑 咚 咚 鼓 鸣 惊

2. 5 3 - | 0 3 - 3 | 3 6 5 3 | 2. 3 5 - | 0 2 5 3 |
魂。 破 胆 排 阵 势， 韵 悠 悠

2 3 2 1 6 1 3 | 0 3 - 5 | 2 - 5 5 | 6 1 5 - | 0 6 1 6 |
角 声 冲 天， 人 息 马 闲， 抵 多 少

3 - 5 - | 3 - - 5 | 2 1 3 - | 0 5 3 3 | 2 3 2 1 6 1 3 |
雷 轰 电 转。 真 可 是 海 沸

0 3 - 5 | 2 1 6 - | 0 6 1 6 5 | 5 3 5 - |
河 翻， 那 怕 他 钢 作 壁

5 3 5 - | 0 5 5 3 | 1 5 6 - | 1 5 6 - |
铁 作 垒， 有 什 么 攻 不 破， 攻 不 破

5 6 5 3 2 3 5 6. | 0 0 2 3 | 3 5 6 5 3 2 3 5 | 3 - - - ‖
那 雄 关。

朝 天 路

(低腔·胡将唱段)

1=F (凡字调) 4/4 1/4 2/4

6 i 6 5 | 5 3 - 5 | 6 5 5 3 | 5 3 - 5 | 6 i 6 - |
马队儿 暗暗 来, 步卒儿 紧紧 挨,

0 3 5 3 2 | 2. 5 3 2 | 1 6 i 6 - | 0 6 - 5 | 3. 5 6 - |
卷 旌 旗 列 在 西 江 外, 御 枚 疾 走

0 6 i 6 5 | 3. 5 6 - | 0 6 i 6 5 | 3 - 5 - | 3 - 5 - |
奇 计 安 排。 到 营 前 摆 开 摆 开,

0 5 3 2 | 5 1 - 3 | 2 - 5 3 | 5 - i - | 6 - - - |
杀 他 个 翻 江 倒 海, 翻 江 倒 海。

i. 5 | 3 5 | i 5 | 6 | 3. 5 | i 5 | 6 | i 5 | 6 5 |
胜 旌 掠 动 非 怪 小 一 扫 干 戈 绕, 任 你 有

i 5 | i | 6 - | 0 2 | i 5. | i 5 6 - - | 6 - 0 0 ‖
万 骑 兵 顷 刻 消。

千 秋 岁

(昆腔·韩世忠唱段)

1=F (凡字调) 4/4

0 0 3 - | 0 0 5 - | 3 2 5 3 | 6 2 i 5 | 6 5 6 - |
息 刀 兵 万 民 乐 安 宁,

0 5 5 3 | 5 3 2 1 2 | 0 3 - 5 | 2 0 3 2 | 1 - 6 - |
一 处 处 共 享 皇 建 麟 阁 图 形,

0 i - 6 5 | 3 5 6 - | 0 5 5 3 | 3 5 3 - | 5 - 3 - |
麟 阁 图 形, 答 谢 你 汗 马 功 劳

0 3 - 5 | 2 0 5 - | 0 3 - 5 | 2 0 5 - | 0 3 - 5 |
辛 勤。 今 日 里, 乾 坤

```
2 0 i - | 3 5 6 5 | 3 3 - 5 | 6 0 6 5 | i 3 - 5 |
整   山 河   定 朝 纲     正，  烈 士   封 疆

6 i 6 - | 0 5 3 - | 5 3 5 3 | 23 21 61 3 | 0 3 - 53 | 2 - - - ‖
盛，    真 果   云 龙 凤 虎 会    合    堪   称。
```

驻云飞

（低腔·《宰相奏朝》唱段）

1＝F（凡字调） 4/4

```
0 0 6 5 | 6 i 6 5 - | 0 3 - 5 | 6. i 6 5 | 5 2 - 12 |
    启 奏 吾 皇，    容 起   微 臣 上 表

3 - - - | 0 0 i 65 3 5 6 - | 0 0 6 i 65 3 5 6 - |
章，         他 国 动 刀 枪，       万 民 不 安 康，

3 2 5 3 | 5 2 1 2 | 3 0 3 2 | 3 5 3 - | 5 2 - 12 |
早   发   强 将，  把 蝼  蚁    俱   扫

3 - - - | 0 0 6 5 | 6 - 5 3 | 3 6 5 3 | 2 - - - ‖
荡，    安 顿 社 稷   镇 边   疆。
```

滴滴金

（低腔·番将唱段）

1＝F（凡字调） 4/4

```
0 0 i 65 | 3 3 - 5 | 6 0 i 65 | 3. 2 1 2 |
  刀 枪 必 须     整，  交 锋   对 垒

3 3 - 5 | 2 5 3 3 | 3 3 - 5 | 2 3 5 3 |
我 担   承，  并 前 行 并 前    行，只 杀 得

2 5 3 - | 23 21 61 3 | 0 3 - 5 | 2 - - - ‖
一 个 个   无  处  逃   奔。
```

定 盘 星
（低腔·兀术唱段）

1=F（凡字调） 4/4

ㄚ 3 2 5 …… 3 5 6 2 i 5 6 …… | 0 6 i 6 5 | 3. 5 3 5 6 |
一 声 长 笑 海 天 秋， 拥 旌 旄 龙 争

0 0 6 5 6 | 6 - - i 6 | 5 0 6 5 | 6 - - - | i 2 i 6 5̃ 6 i 6 |
虎 斗， 鳌 门 占 旺

5 0 3 5 | 6. 5 6 - | 0 6 - i 6 | 5 0 6 5 | 6 - - i |
气， 据 地 阻 咽 喉， 百 万 貔

6 5 6 - | 0 0 6 i 5 | 6 i 5 3 6 | 0 6 - i 6 | 5 - 0 0 ‖
貅， 帝 业 归 吾 手。

豹 子 歌
（低腔·兀术唱段）

1=F（凡字调） 4/4

0 0 i 6 5 | i - 6 5 | 5 3 - 5 | 6 - - - | 5 3 - 5 |
他 国 奸 臣 酿 大 祸， 酿 大

6 0 6 5 | i - 6 5 | 3 i 6 i | 5 - - 3 | 6 6 - i |
祸， 致 令 边 关 动 干 戈， 动 干

5 0 3 5 | i - 6 5 | 3. 5 3 5 6 | 0 6 - i 6 | 5 0 5 3 |
戈。 逢 城 攻 打 逮 人 便 剁， 尸 横

3 5 3 - | 3. 5 2 3 | 0 3 - 5 | 2 1 3 - | 0 0 i 6 5 |
遍 野 血 流 成 河， 烧 家

3. 5 6 - | 0 0 6 5 6 | i 6 - i 6 | 5 - - - ‖
劫 舍 抢 娇 娥。

杏 花 天
(低腔·兀术唱段)

1=F（凡字调） 4/4

6· 5 1 - | 3· 5 6 5 | 0 1 6 5 3 5 | 6 5 6 - |
虎　视　狼　贪　　　威　风　　　　大，

0 2 5 5 | 1 - 6 5 | 3· 5 6 3 5 | 1 3 - 5 |
镇渔阳兵　雄　将　　　　　　多，直把殽函

6 5 6 - | 0 3 5 3 | 2 3 2 1 6 1 3 | 0 3 - 5 3 | 2 - 0 0 ‖
破，　　　奏凯日齐　　　　　　　唱　　　歌。

离 庭 宴
(低腔·岳飞唱段)

1=F（凡字调） 4/4

廿6 1 6……6 2 1 5 6…… | 0 0 6 1 6 5 | 6 1 6 5 | 6 6 - 1 |
见刀枪　似雪　　　密，　　　　匝匝铁骑　连营

5 3 6 - | 0 0 5 3 | 3 5 3 - | 3· 2 5 3 | 3 - - - |
列。　　　　　端的　号　令　　如　山把鬼

3 - - 5 3 | 2 5 5 3 | 2 3 2 1 6 1 3 | 0 3 - 5 3 | 2 0 5 3 |
神　　　慑，哪知有朝　廷　　　　　至　尊。单送

6· 5 3 5 6 | 0 6 - 1 6 | 5 - - 3 | 2 3 2 1 6 1 3 | 0 3 - 5 3 |
番　狗　　年　　　令，　　闯外　威

2 5 3 3 3 | 3· 5 2 1 3 | 0 0 2 1 3 | 0 3 - 5 3 | 2 - 0 0 ‖
列，岂容你把黎　庶　　　　吨　　　　嚛。

十 二 时
(低腔·兀术唱段)

1=F (凡字调) 4/4

横枪持斧跃马,施英勇领将躯兵。列士卒,鼓咚咚擂着战鼓,闹吵吵喊声举火。杀得他开不得弓,定不得弩,摇不得旗幡,擂不得鼓。

翠 花 序
(昆腔·岳飞唱段)

1=F (凡字调) 4/4

簇簇旗幡扬半空中,巍巍军幔高张,摇曳双双。把令旗擎在掌,这厢那厢存没惨伤。痛杀杀的古

中国辰河高腔音乐集成（下卷）

0 3 - 5 | 2 3 5 3 | 2 3 2 1 6 1 3 | 0 3 - 5 | 2 1 3 - |
战　　场，那难得为国　身　亡。

0 3 5 3 | 5 3 - 5 | 2 1 3 - | 0 0 2 - | 5 - 3 - |
众三军阵势　　　上，　　　齐争斗

5 2 - 1 | 2 1 3 - | 0 0 3 2 | 3 - - 5 | 2 5 3 3 |
擒贼　党。　　　不怕殒　伤，换得个

2 3 2 1 6 1 3 | 0 0 2 1 3 | 0 2 3 2 1 6 1 2 3 | 1 - - - ‖
庙　廊　　　晖　　　　光。

步 步 随
（低腔·岳飞唱段）

1=F（凡字调） 4/4

0 0 5 3 | 5 3 - 5 | 6. 1 6 5 3 | 3. 5 6 - |
两军杀人英　雄　　胆，

1 - 6 5 | 3 3 - 5 | 6 - - - | 1 - 6 5 | 3 3 - 5 |
便把骊龙　辔。　　祖　下甲和

6 - - - | 6. 1 6 5 | 6 - - 1 6 | 5 5 5 3 | 2 3 2 1 6 1 3 |
衫，　壮声呐　　　喊，杀戮在虎穴

0 3 - 5 | 2 1 3 - | 0 5 5 3 | 3 - - 5 | 2 0 5 3 |
龙　潭。　　　满腔中热　血，能文

2 5 3 - | 5 3 - 5 | 2 1 3 - | 0 3 - 5 3 | 2 - - - ‖
能　武逞　奇　　　　　男。

雁 儿 鸣

（昆腔·岳飞唱段）

1=F（凡字调） 4/4

只可叹，失机的拍马窜，

影蒙蒙见空花乱双眼。

心怯离了渔阳行路

难，这一阵吓得人心胆战呀，

肠又断，腹又慌，魂飞

散。到如今兵已败，将已

残，忆当日，黄龙府起兵

造反，许多光灿。陷东京

破潼关，猖獗，暗暗地

返边庭，颜何在？

桂 枝 令

(昆腔·岳飞唱段)

1=F (凡字调) 4/4

卅3 23 5…… 6 2 1 5 6…… | 0 6 1 6 | 6. 1 5 6 |
统 雄 兵 挚 父 銮， 束 武 装 锦 带，

0 6 - 1 | 5 6 6 1 5 | 2 1 6 3 5 6 | 0 2 - 3 | 5 - 3 - |
装 钩 穿 箭 靴 扫 尽 贼 寇， 将 披 凯

5 - 3 - | 0 3 - 5 | 2 0 5 3 | 3 5 6 - | 0 5 5 3 |
多 事 之 秋， 马 挂 鞍。 早 到 了

2 5 3 - | 0 6 - 1 | 5 3 5 3 | 2 3 2 1 6 1 3 | 3 - - 5 |
黑 水 前 头， 扫 妖 氛 阵 云 皑

2 - - - | 3. 5 2 1 3 | 0 3 - 5 | 2 0 5 3 | 6 5 6 5 |
皑， 胡 马 啾 啾， 把 君 思，

6 1 6 5 | 2 3 2 1 6 1 3 | 0 0 2 1 3 | 0 3 - 5 | 2 - - - ‖
保 社 稷 常 担 心 忧。

肖 肖 令

(低腔·岳飞唱段)

1=F (凡字调) 4/4

0 0 6 5 | 6 1 6 - | 0 0 3. 5 | 6 1 6 5 - |
 旌 旗 浩 浩， 不 惮 劳，

0 0 3 5 | 6 - - 1 | 5 0 1 - | 3 - - 5 |
 折 断 贼 戟， 怒 未

2 0 3 5 | 6 1 6 5 | 3 3 - 5 | 6 5 6 - |
消。 到 今 日 你 骨 沉 沙，

```
0  0  0  5  3 | 3 - - 5 | 2  0  5 - | 3 - - 5 | 6  5  6 - |
      当 自 磨     洗       认 前       朝,

0  5  3  3 | 5 - 5 - | 0  0  2  1  3 | 0  3 - 5 | 2 - - - ‖
   方 与 那 东   风         锁 铁       蛟。
```

园 丸 好
（低腔·兀术唱段）

1=F（凡字调） 4/4

```
0  0  6  5 | 6  1  6 - | 6  1  6  5 | 3 - - 5 |
      唬 杀   戮       听 刀 斗 暗

6  5  6 - | 0  5  3  3 | 2  5  3  3 | 3 - - 5 |
敲,         又 只 见 巡 年 儿 郎 过

3 - - 5 | 2  1  3 - | 0  5  5  3 | 5 - 5 - | 6  1  6 - |
石       桥,        俺 只 得 翻 身   一     跳,

0  0  3  2 | 5  3 - 5 | 2  0  1 - | 0  6 - 1  6 | 5 - - - ‖
   这 月 影 摇   星     云         飘。
```

收 南 北
（低腔·岳飞唱段）

1=F（凡字调） 4/4

```
廿 6……5  5  3  5 3 5 5 5  5  6.5 3……| 0  0  5  3 | 2  5  3  2 |
呀,   当 效 那 戟 朋 烈 士 英 雄  将,              将 身 去 抵

1  7  6 - | 0  3  5  3 | 5 - 5  3 | 6. 5 3 - |
挡,         贼 兵 至 直   犯 边     疆,
```

中国辰河高腔音乐集成（下卷）

| 0 2 5 3 | 2. 3 5 — | 1 2 6 5 | 1 0 3 2 |
岂 容 他 凭 自 敢 逞 强。 今

| 3 5 3 2 | 5 — 5 — | 0 3 — 2 | 1 6̇1̇ 6 — | 0 2 5 3 |
奉 旨 威 气 宣 扬， 反 联 麓

| 2 5 3 — | 0 2 5 3 | 2 5 3 — | 0 5 3 3 |
游 赏， 这 队 伍 成 双， 休 把 那

| 5 5 6 5 3 | 0 0 6 5 6 | 0 6 5 3 5 6 1̇ | 5 — — — ‖
胡 儿 兵 将 来 轻 放。

醉 落 魂
（昆腔·岳飞唱段）

1=F（凡字调） 4/4

| 0 0 6 5 | 6 1̇ 5 3 | 1̇ 3 — 5 | 6 — — 5 | 1̇ 3 — 5 |
战 鼓 儿 咚 咚 喧， 咚 咚

| 6 5 6 — | 0 0 6 5 | 6 1̇ 5 — | 1̇ 6 5 3 5 6 | 6 — — 1̇ |
喧， 腾 腾 的 烽 火

| 5 0 3 5 | 6 — — 1̇ | 6 — 5 | 1̇ 3 — 5 | 6 5 6 — |
烟。 贼 兵 逃 散 路 途 赶，

| 0 3 5 3 | 2 5 3 — | 0 3 — 5 | 2 5 5 3 | 2 3 2 1 6̇1̇ 3 |
黑 漫 漫 乾 坤 覆 翻 惨。 磕 磕 社 稷

| 0 3 — 5 | 2 5 3 3 | 5 — 3 — | 3. 5 3 — | 0 5 3 3 |
摧 残， 挡 不 住 萧 萧 飒 飒 不 完 的

| 5 — 5 3 | 0 0 3 1 | 3 5 3 — | 0 3 5 3 | 5 5 3 — |
西 风 送 晚。 叫 三 年 当 整 齐，

```
6 1 6 5 | 6 1 6 - | 0 5 5 3 | 5 3 - 5 | 2 1 3 - |
拥 旄 仗 钺，     路 崎 岖 征 途   赶，

0  0  3 2 | 5 - 3 - | 2 3 2 1 6 1 3 | 0 3 - 5 | 2 - - - ‖
   斩 鼠 贼 定        江                 山。
```

奉 时 春
(昆腔·兀术唱段)

1=F（凡字调） 4/4

```
0  0  3 5 | 6 1 5 - | 0 5 5 3 | 3 5 6 1 |
   窄 路 到，   那 边 厢 敌 兵

5 3 5 - | 0 3 5 5 | 3 5 3 5 | 6 - - 1 | 6 5 6 - |
到，    夜 更 深 人  未  静   悄，

0 5 3 3 | 5 - 5 - | 3. 5 2 3 | 0 3 - 5 | 2 0 2 3 |
怕 只 怕 惊 飞 宿              鸟，听

5 - 5 3 | 0 0 5 2 | 3. 5 2 3 | 0 3 - 5 | 2 - - - ‖
马 嘶    躲 避 方              好。
```

探 军 令
(昆腔·岳飞唱段)

1=F（凡字调） 4/4

```
ㄠ 3 2 5  5……… 6 5 1 - 5 3 6……… | 0 5 5 3 | 5 - 3 - |
  领 军 帅 麾 下 兵     多，    四 下 里 刀 枪

2 5 5 3 | 3 5 3 - | 0 5 - 3 | 0 3 - 5 | 2 1 3 - |
恶 狠 狠 杀 气     满     山     河，
```

汉东山

（低腔·兀术唱段）

反竹马

(低腔·《金牌》探子唱段)

1=F (凡字调) 4/4

阵 摆长城古伐, 半空中 扯旌旗亦似

万里飞霞。 见刀枪剑戟

声似轰雷, 南邦人多惊

怕, 兵和将没有一个能招架。这

倒是反乱中华, 珍珠白玉

如麻, 一个个怀抱着佳人在雕鞍

红绿戏耍。 打哪酥, 饮得一个

醉如麻, 使佳人击鼓 琵琶,

擒王兵马, 只杀得一个一个海阔天涯。

三、三战吕布

刘维贴 传腔

张慧云 记谱

翠花朝

(低腔·探子唱段)

1=F (凡字调) 4/4

虎啸龙吟动关表,黑漫漫风云也乱扰。雄兵百万称英豪,吓,吓得我汗似水浇,紧紧地将鞋悄,密悄悄奔荒郊。声向辕门报,听小校说晓。

喜迁莺

(低腔·探子唱段)

1=F (凡字调) 4/4

打听得各军来,打听得各军来,(不尔龙冬 不尔匡 次合次合 不尔匡 次合 不尔 匡 匡)战胜旗战马连鏖只这周遭,

出队子
(低腔·探子唱段)

刮地风
(低腔·探子唱段)

中国辰河高腔音乐集成（下卷）

(匡台匡 0) | 0 5 5 3 | 2. 5 3 — | 0 5 1 2 | 3 — — — |
　　　　　　　焰 腾 腾 赤 马　缨　　　罩，

5 1 — 3 | 2 — — — | (匡·不乃台 | 匡 0 0 0) | 5 1 — 3 |
勇 跳　双　壕。　　　　　　　　　　　　　突 阵 咆

2 — — — | (匡·不乃台 | 匡 0 0 0) | 0 5 5 3 | 5 — 3 — |
哮，　　　　　　　　　　　　　　　　刘 玄 德 弩　箭

0 0 5 — | 0 6 — 1 | 2 ∨ 5 5 3 | 2. 5 3 — | 0 5 3 1 |
称　　奇　　　妙，发 一 矢 能 射　　双

2 — — — | 5 1 6 1 | 2 — — — | (匡·不乃台 | 匡 0 0 0) |
雕。　　　这 壁　厢，　　　　　　　　　　　

5 1 6 1 | 2 — — — | (匡·不乃台 | 匡 0 0 0) | 5 1 6 1 |
那 壁　厢，　　　　　　　　　　　　　　　金 鼓 齐

2 — — — | 5 3 5 | 5 3 2 3 | 5 3 2 5 | 5 3 | 0 5 1 2 | 5 3 2 |
敲，　　　天 振 声，星 斗 摇，地 轴 翻，沸 起　波　涛。中 军 帐

5 5 | 3 — | 0 1 3 | 2 3 | 3 5 3 | 2 1 6 | 3 5 | 2 — ‖
号，令　出　　曹 操，他 掌 三 军 展　六　韬。

四门子
（低腔·探子唱段）

1=F（凡字调） 4/4

0 5 5 3 | 2. 5 3 — | 3. 2 1 3 | 2 0 3 5 3 |
乱 纷 纷 甲　胄　知 多　少，摆 队 伍

2 — 2. 1 6 | 6 1 — 3 | 2 (不尔 龙 冬 | 衣 冬 0 不尔 |
分　　　旗　　号。

64

水仙子

（低腔·探子唱段）

中国辰河高腔音乐集成（下卷）

| 0 5 $\widehat{35}$ 3 | 5 5 3 - | 0 0 2. $\underline{3}$ | 1 $\widehat{\overset{6}{7}}$ 1 $\overset{.}{6}$ - | 0 3 5 3 |
虎牢关坚守着，　　　　恨 恨 恨，　　看群雄

| 5 - 3 - | 0 0 5 - | 0 3 - 5 | 2 0 2. $\underline{3}$ | 1 $\widehat{\overset{6}{7}}$ 1 $\overset{.}{6}$ - | 0 3 5 3 |
眼　下　　生　　奸　狡。蠢蠢蠢，　看群雄

| 2. $\underline{5}$ 3 - | 0 0 5 - | 0 5 1 3 | 2 0 2. $\underline{3}$ | 1 $\widehat{\overset{6}{7}}$ 1 $\overset{.}{6}$ - |
不 日　　气　　自　消，咱咱咱，

| 0 3 5 3 | 5 3 - - | 0 0 5 - | 0 1 - 3 | 2 0 2. $\underline{3}$ |
咱截了关隘　　　　咽　　喉　道，望

| 1 $\widehat{\overset{6}{7}}$ 1 $\overset{.}{6}$ - | 0 3 5 3 | 1. $\underline{3}$ 2 - | 0 6 $\underline{53}$ $\underline{35}$ | 2 - - - ‖
望 望，　　望策应助　神　　劳。

滴 滴 水

（低腔·吕布唱段）

1=F （凡字调）

丹 $\underline{5}$ 3.…… $\underline{2}$ $\underline{3}$ 5 …… $\underline{5\ 3}$ $\underline{5\ 3}$ 3 $\underline{5\widehat{\overset{32}{}}}$ $\underline{1\ 2}$ $\underline{5\widehat{\overset{2}{7}}}$ 3. ……
俺　　这里　　　领 将 追 兵 赴 征　讨，

（0 不尔台. 不尔台 0） 6…… $\underline{1}$ $\underline{6\widehat{\overset{3}{7}}}$ $\underline{5\widehat{\overset{6}{7}}}$ 5. …… $\underline{5\ 3}$ 5 3 $\underline{5\ 3\ 2}$
　　　　　　　　　　　一　 个 个　　　 都要 挂 甲 披

$\underline{1\ 2}$ $\underline{5\widehat{\overset{2}{7}}}$ 3. ……（台　　台. 打台） 3 5 $\underline{3.\ 2}$ $\underline{1\ 2}$ $\underline{5\widehat{\overset{2}{7}}}$ 3.……（0 不尔
袍。　　　　　　　　　　　　吕 将　军

台. 不尔台）$\underline{5\ 3}$ 5 5. $\underline{1\ 2}$ $\underline{5\widehat{\overset{2}{7}}}$ 3. ……（0 不尔台. 不尔台. 0）
　　　　　骑着 赤 兔　马，

6 …… $\underline{1}$ $\underline{6\widehat{\overset{3}{7}}}$ $\underline{5\widehat{\overset{6}{7}}}$ 5 …… 5 $\underline{5\ 3\ 2\ 1}$ $\underline{2}$ $\underline{5\widehat{\overset{2}{7}}}$ 3. …… ‖
破　　曹　兵　　把 名　　表。

四、打牌救友

刘维贴 传腔

张慧云 记谱

端正好

（昆腔·谢琼仙唱段）

1=F（凡字调） 4/4

6 1 6 5 6. 5 | 3 5 3 - 5 | 6 5 1 - | 6. 1 6 - | 0 0 6 5 |
艳 阳 天 平 夷 道 眼 迷 离， 仗 步

3 6 5 3 | 2 1 3 - | 0 0 6 5 | 6. 5 2 3 | 0 5 5 3 |
游 遨， 只 得 向 醉 乡 中

5 5 3 - | 2. 1 3 - | 0 3 - 5 | 2 0 6 5 | 1 - 6 5 |
受 几 个 同 调， 怀 眼 底

3 6 5 3 | 2 0 6 5 | 1 - 6 5 | 3 6 5 3 | 2 - - - ‖
乾 坤 小， 怀 眼 底 乾 坤 小。

滚 绣 球

（低腔）

1=F（凡字调） 4/4

6 1 6 5 3 5 | 6. 5 6 - | 0 2 - 1 2 | 3 2 3 - | 0 0 6 5 |
听 步 斜 走 荒 郊， 笑

1 - 6 5 | 3. 5 2 3 | 0 3 - 5 | 2 5 3 2 | 1 6 5 3 5 6 |
春 风 意 兴 饶。 凭 着 这 千 杯 美 酒

0 2 5 3 | 2. 1 6 1 3 | 0 2 1 3 - | 0 3 - 5 | 2 1 6 1 6 5 |
方 消 得 万 种 愁 苗。 休 提 起

5 1 6 5 | 5 3 - 5 | 6 5 6 - | 0 5 5 3 | 2 5 3 - |
祭 风 云 龙 席 遭， 且 缔 个 伴 烟 霞

2 3 2 1 6 1 3 | 0 3 - 5 | 2 0 5 - | 2. 5 3 - | 0 5 - 3 |
渔 牧 交。 得 意 处 按 襟

哈 哈 笑
（低腔）

倘秀才
(低腔)

1=F（凡字调） 4/4

| 0 5 65 | 6 6̲1̲ 6̲5̲ | 1̇ - 3̲5̲6̲ | 0 6 - 1̇ | 5 0 3. 5̲ |

你 为何 气昂昂 惊　人，　　化 作，　这

| 6. 1̲̇ 5 - | 1̇ - 3̲5̲6̲ | 0 6 - 1̇ | 5 3̲6̲ - | 0 1̲̇ 6̲5̲ |

般　的 将 人歌　儿，　　禁 不 住

| 6̲5̲6̲ - | 0 6 - 1̇ | 5 0 5 - | 6̲5̲6̲ - | 0 6 - 1̇ | 5 - - - ‖

我 的 举 头 这 一 　　　　　　遭。

火蛾儿
(低腔)

1=F（凡字调） 4/4

| 0 0 6̲5̲ | 6̲ 1̲̇ 6 - | 0 3̲ 5̲ 3̲ | 5 - 5 - |

是 谁 人 把 公驿 一 旦

| 5. 3̲2̲ 3 | 0 3 - 5 | 2 5̲5̲ 3̲ | 5 3̲ - 5 |

株　　　　　倒，这 一座 党 人

| 6̲5̲6̲ - | 0 1̲̇ 6̲5̲ | 1̇ 3 - 5 | 6̲5̲6̲ - |

碑　　　　分 明 是 坑 儒 窑，

| 0 1̲̇ 6̲5̲ | 2̲3̲2̲1̲ 6̲1̲·3̲ | 0 3 - 5 | 2 - - - ‖

可 不是 怀 国 根　 苗。

聪布袍
(昆腔)

1=F（凡字调） 4/4

| ㄣ 5̲ 3̲……… 5̲ 1̲̇ 5̇ 6̲……… | 0 0 6̲1̲̇ 6̲5̲ | 6̲1̲̇ 6 - 5 | 1̇ 3 - 5 |

怪 得 你 　　　　　　哀哀 哭泣 在 都 门

| 6̲5̲6̲ - | 0 1̲̇ 1̇ 6̲5̲ | 3. 5̲ 6̲ | 0 3 - 5 | 2̲ 1̲ 3̲ - |

外， 只为这 排　 韬 人 豪，

```
0 1̇ 6 5 | 1̇ 3 - 5 | 6 5 6 - | 0 3 - 5 | 2 1 3 - | 0 1̇ 6 5 |
虽把这党人      碑      蠲  除  掉,         你不是

6 - - 1̇ | 2 - - 3 | 5 - 0 0 | 6 - - 1̇ | 5 0 3 5 |
遭    娥            堕  泪,       何

6 1̇ 6 5 | 1̇ 1̇ 6 5 | 5 6 5 3 2 3 | 0 6 - 6 1̇ | 5 - - - ||
虽你蠢蠢的怪  石           空         高。
```

秦娥歌
（昆腔）

1=F（凡字调） 4/4

```
0 1̇ 6 1̇ 5 | 1̇. 6 5 6 | 0 0 6 - | 6 - - 1̇ | 5 1̇ 6 1̇ 5 |
好笑我玉山    推            倒,     怎说得

3. 1̇ 6 - | 5. 1̇ 6 - | 6. 1̇ 2 3 | 5. 3 5 - | 0 1̇ 6 5 |
不  欲  从  他  酒  位  高,      怪不得

5 1̇ 1̇ 6 | 0 0 6 5 6 | 0 6 - 1̇ | 5 3 6 - - | 0 6 - 1̇ | 5 - - - ||
骑鱼跨鹤    枕   面              遭。
```

森森令
（低腔）

1=F（凡字调） 4/4

```
6. 1̇ 3 5 6 | 0 1̇ - 6 5 | 6. 1̇ 5 6 | 0 6 - 1̇ | 5 1̇ 6 1̇ 5 |
剑  横  秋  水向垂            腰,   见不平

6. 1̇ 5 6 | 0 6 5 6 - | 0 1̇ 6 1̇ | 5. 3 7̣ 6 - |
便  闻    悲            啸。

0 1̇ 6 1̇ 5 | 1̇ 6 1̇ 3 5 6 | 0 6 - 1̇ | 5 - - 1̇ 5 |
你看那烟  光  迷      古      奇,    塔影
```

中国辰河高腔音乐集成（下卷）

```
6. 1̇ 5 6 | 0 1̇ 2̇ 1̇ 6 6 1̇ | 5. 3 7̱ 6̱ — | 0 0 1̇ 6̱ 5̱ |
挂  寒         涛,                     多 少

3. 5̱ 6 — | 0 3 5 3 | 2. 1̱ 3 — | 0 3 — 5 | 2 — — — ‖
牢 骚,      我 心 中 有    谁    晓?
```

步步紧
（低腔·店员唱段）

1=F（凡字调） 4/4

```
0 0 6̱ 5̱ | 6. 1̇ 6 6̱ 5̱ | 1̇ 3 — 5 | 6 0 1̇ 6̱ | 1̇ — 6̱ 5̱ |
         是    察 府 他 把 先 贤    表,   只 为 公 论

6. 1̇ 5 6 | 0 6 — 1̇ | 5 — — — | 5 3 — 5 | 2 1̱ 3 — | 0 0 6̱ 5̱ |
都    颠  倒,              英 豪    逐

5 3 — 5 | 6 5 6 — | 0 0 2̇ — | 1̇ — — 5 | 6 — 3 5 |
一   标。           写     反    道 助

1̇ — 6̱ 5̱ | 5 3 — 5 | 6 5 6 — | 0 0 3 — | 0 3 — 5 |
奸 党  入 情    谕,           各    州

2 0 5 3 | 5 — 5 — | 5 2 3 — | 0 3 — 5 | 2 3 5 3̱ 3̱ |
道,  他 就 怒 气  上       眉   梢, 把 碑 碑 的

3. 5̱ 2 3 | 0 0 5 3 | 5̱ 6̱ 5̱ 3̱ 2 3 | 0 3 — 5 | 2 — 0 0 ‖
名 儿,    细 细 都    抹       掉。
```

攀桂令
（低腔·傅仁龙唱段）

1=F（凡字调） 4/4

```
1̇ 6̱ 1̇ 6̱ 5̱ | 1̇ 6̱ 5̱ 3̱ 5̱ 6̱ | 0 0 5̱ 6̱ 5̱ 3̱ | 2 5 3 — |
听 罢 言 发 蓝 睛 摇,             真 个 是

0 0 5 3 | 5 — 3 — | 5 3 — 2 | 5 2 3 — |
渔 阳 挝    鼓    骂 曹 的 根
```

苗，好助我胆气偏

豪，肝胆愈热傀儡旋

消。惜不得买新半的兰浆桂醑，饮中山

云液松　　涛，结一个剔头

之　交，生死相靠，三人效桃园，

也不忘困时蓬　蒿。

地老鼠

（低腔·店员唱段）

1=F（凡字调） 4/4

被鹰拿去　了，　披枷带锁

脚镣　手　铐，怎经得他三审

六　问　来　　吊　拷，这

玉玦相留　取来真　欢　笑。

雁 儿 落
(低腔)

1=F（凡字调） 4/4

惊得他倒横着这鬓髻毛，惊得俺无情火睛光燎，惊得俺不平心未肯降，不由潦杀人心力欲哨呀。到如今无计策上云霄，他那里钢墙垣万丈高，怎负出泰山峡险要，我把他负过汉水潮。

春 云 怨
(昆腔·傅仁龙唱腔)

1=F（凡字调） 4/4

我好心焦，怎能够昆仑到这监牢，怎能够把名门轻敲。

江南歌

(昆腔·傅仁龙唱段)

1=F(凡字调) 4/4

```
6 5 3 - | 6 1 6 5 | 6. 5 3 5 6 | 0 3 - 5 | 2 1 3 - |
他  是个    猛  姜    维    胆       大    性    豪,

0 5 - 3 | 2 5 3 - | 0 5 3 2 | 5 - 3 - | 0 0 3 5 |
  黄  鹤  楼  台     我 待要轻   敲,         百

2 5 3 - | 0 0 3 3 | 2. 1 6 1 3 | 0 3 - 5 | 2 0 0 0 ||
忙 里        何 处觅    神              蛟。
```

称人心

(昆腔·傅仁龙唱段)

1=F(凡字调) 4/4

```
3 2 5 - | 0 2 - 1 2 | 3 - - 0 | 3 5 3 - | 0 3 - 5 | 2 0 3 2 |
同 宗  一    苗,       情 好  义  好,   又

5 - 3 - | 2 5 3 - | 2. 1 6 1 3 | 0 0 2 3 | 0 3 - 5 | 2 - - - ||
兼 是   一 样儿 朱  紫    同         咆。
```

茂林好

(低腔·中军唱段)

1=F(凡字调) 4/4

```
0 0 3 2 | 5 - 5 - | 0 3 - 2 | 5 - 3 - | 0 0 5 - |
    内 中 军    传  宣 甚 劳,       生

2 5 3 - | 5 - 3 - | 0 3 - 5 | 2 5 5 3 | 5 - 5 - |
杀 事 须  曳        可  排,要做个剎   大

0 3 - 5 | 2 5 5 3 | 5 3 2 1 3 | 0 3 - 5 |
  杀         獒,早 奉 着 森 严    秘

2 5 5 3 | 2 3 2 1 6 1 3 | 0 3 - 5 | 2 - - - ||
告,看 铜 兽  有 谁      来    敲。
```

行香子

(低腔·傅仁龙唱段)

好一似纵大海的神鳌脱了钓,开雕栏的彩凤鸣九皋,哪怕他追兵后扰怎挡我纯钩出鞘,也不愿路遥山遥早离了市遭呀,愿此去做林鸟高跳。

尾声

泼天大祸非同小,吓得我神魂尽飘摇。贤弟呵,一言难尽,且离却天罗地网。

第三部分 辰河高腔锣鼓音乐曲牌

锣鼓音乐记谱说明

锣鼓音乐是辰河高腔音乐的重要组成部分，有结合唱腔用的，有配合身段用的，有做过场音乐用的，也有做闹台锣鼓用的，极为丰富多彩。

辰河高腔音乐的乐器有鼓、锣、钵、课子、板五种。鼓分为桶鼓（或堂鼓）、边鼓。锣分为大锣、小锣。钵分为头钵、二钵。其中鼓是指挥者，一般文场用边鼓，武场用桶鼓、堂鼓。根据剧情需要，有的戏里既用边鼓又用桶鼓，但用桶鼓、堂鼓，就不能用边鼓，用边鼓就不能用堂鼓、桶鼓，三种鼓不能同时奏。大锣、小锣、头钵、二钵可以同时奏。

下面介绍各种乐器的代号、念法、击法。

表1　锣鼓音乐记谱中各种乐器的代号、念法、击法

乐器名称	代　号	念　法	击　法
鼓	K	董龙彭龙	击鼓心
	K'	冬	击鼓边
	K"	大朵把	击鼓边边
	K'"	不尔	双锤轮奏堂鼓
	K°	甫	用鼓槌点击鼓面
锣	m	匡仑	击锣中间或锣鼓钵齐奏
	m'	当	击锣边
	m"	嘟	击锣边边
小　锣	n	台乃	
头　钵	r	次其且衣	
二　钵	R	卜	
课　子	C	可朵课	
边　鼓	B	把大打	
	B'"	不尔	双槌轮奏

以上锣鼓经的念法不是绝对的，表1中标记的可能与实际奏出的声音有所出入，如击鼓边的声音本来念"冬"，但有时是击鼓心，不是击鼓边，为了嘴上念得方便，有时也念"冬"。"衣"对鼓来说是"休止"，对钵来说是独奏。"可朵"本是课子发出的声音，但当"仑"出现在"大锣鼓"中时，如果鼓师来不及敲课子，可以击鼓边代替。

一、结合唱腔类

大 撩 子

刘景银 口述
张慧云 记谱

用途：①做每个大锣鼓曲牌的接头，从"▲"处开始唱，"▲"以后那一段为唱完后的"稍锤"。
②可结合动作使用。如"跳金钢""跳天将"出现时都用"大撩子"。
③打闹台。

小 撩 子

石玉松 口述
张慧云 记谱

用途：①做小锣鼓曲牌的头子。
②可做丫鬟、摇旦、丑角等人物上场时的过场锣鼓，表现活泼的气氛。

大 机 头
(又名"大头子")

刘景银 口述
张慧云 记谱

[锣鼓经谱：冬 冬 冬 冬 不冬0 匡 冬 其 冬 匡 冬 匡 不冬0 匡；鼓、大锣、小锣、头钹、二钹各声部记谱，1/4拍]

用途：①做大锣鼓曲牌的头子。
②用于威风的文武官员上场时，打引、表白的前面。

小 机 头
(又名"小头子")

刘景银 口述
张慧云 记谱

[锣鼓经谱：朵大 朵 台 台台 次台 次打 台 朵朵 台 台 朵朵 台；边鼓、小锣、头钹、课子各声部记谱，1/4拍]

用途：①出场头子，文武官员出场时用。
②用在小生、旦角等人物上场时，或讲诗、讲白及打引的前面。

二流苦驻云

$\frac{3}{4}\frac{2}{4}\frac{4}{4}$

杨世济 口述
张慧云 记谱

用途：与"苦驻云"和"练苦驻云"性质相同，接"长锤"用。它与"苦驻云"的区别是："二流苦驻云"和"练苦驻云"是结合"苦驻云"的唱腔曲牌使用。"苦驻云"不能结合唱腔，仅用于表现一种悲惨的场面。如"迎母"中王世朋唱"一见方鞋"下面使用"二流苦驻云"或"练苦驻云"均可。

练 苦 驻 云

杨世济 口述
张慧云 记谱

$\frac{4}{4} \frac{2}{4} \frac{3}{4}$

用途：与"二流苦驻云"性质相同。

快 二 流

杨世济 口述
张慧云 记谱

用途：用于"二流"曲牌的前面，打完马上接唱腔。

扑 灯 蛾

石玉松 口述
张慧云 记谱

用途：①结合"扑灯蛾"曲牌用。（"扑灯蛾"是一种高腔曲牌，不唱，只念）
②打闹台。

绞 锤

杨世济 口述
贺方葵 记谱

（一）大的

| 锣鼓经 | 鼓 | 大锣 | 小锣 | 头钹 | 二钹 |
(notation)

（二）小的

(notation)

用途：①昆腔某些曲牌（如安庆调）用它做头子。
②闹台锣鼓。
③它与"稍锤"的区别："绞锤"用于唱腔的前面，"稍锤"用于唱腔的煞尾；"绞锤"用于低、昆腔，"稍锤"用于高腔。

下山虎稍锤

杨世济 口述
贺方葵 记谱

用途：仅结合高腔曲牌"下山虎"用，其他地方不用。

第三部分 辰河高腔锣鼓音乐曲牌

闷心接头

杨世济 口述
张慧云 记谱

用途：用在大锣鼓曲牌的接头，它擅长表现极度悲愤的感情。

缓下山虎稍锤

杨世济 口述
张慧云 记谱

用途："下山虎"曲牌专用，其他地方不用。

大 接 头

杨世济 口述
张慧云 记谱

$\frac{4}{4} \frac{2}{4}$

用途：做每个大锣鼓曲牌的接头，如，甲唱完了一段，乙接着唱前腔，在乙开腔之前奏"大接头"。它与"大撩子"的区别："大撩子"既可作为大锣鼓曲牌的接头，也可配合动作或过场用，而"大接头"只能作为接头用，即"大接头"打完下面必须要接唱。

滴溜子小转大

刘景银 口述
张慧云 记谱

用途：在"比干剖心"唱腔出现的时候唱，其他地方不用。

西 黄 调

杨世济 口述
张慧云 记谱

用途：该曲牌紧密结合"西皇调"乐曲使用，其他地方不用。
注："西皇调"是高腔中一段过场乐曲，表现极度悲痛的感情，能衬托出凄凉、阴森的气氛。

人 吊 尾

杨世济 口述
张慧云 记谱

用途：①打闹台。
②"香罗带"曲牌的头子。

二、三锤

杨世济 口述
张慧云 记谱

（一）

用途：用于人物上场时表白、念诗。一般上场诗是四句，当念完第一、二句时打"0 不尔 台．不尔 台"，念完第三、四句打"台 台 台 —"。念白也可用，但这些白多半是近乎于诗的白，即很有节奏感的白。

（二）

用途：用于小旦、小生出场。

巫 师 歌

杨世济 口述
张慧云 记谱

用途：道师还愿时结合"巫师歌"唱腔用。如袁文进降妖时使用它。

二、结合身段类

风 浪 大

刘景银 口述
张慧云 记谱

用途：①有急文在路上跑、走或骑马跑，以及遛马都用此牌子。
②打闹台。

飞 头 子

刘景银 口述
张慧云 记谱

$\frac{1}{4}$

锣鼓经	不尔……	大 0	仓卜仓卜	其不仓	冬 仓
鼓	K'''……	K'' 0	K K K K	K K K	K K
大 锣	0	0	m 0 m 0	0 m	0 m
小 锣	0	0	n 0 n 0	0 n	0 n
头 钵	0	0	r 0 r 0	r 0 r	0 r
二 钵	0	0	O R O R	O R O	R O

用途：表现愤怒、紧张、焦急的心情。在"可恼"后面的经常用它。

急 三 枪

（又名"急急风"）

刘景银 口述
张慧云 记谱

$\frac{3}{4}\frac{2}{4}\frac{4}{4}$

锣鼓经	0 冬彭 衣冬0	0	‖:仓卜仓卜 仓卜仓卜:‖	仓 卜 大	仓卜仓卜 且卜仓
鼓	0 K K 0 K 0	0	‖:K K K K K K K K:‖	K 0 K''	0 0
大 锣	0	0	‖:m 0 m 0 m 0 m 0:‖	m 0 0	m 0 m 0 0 m
小 锣	0	0	‖:n n n n n n n n:‖	n 0 0	n 0 n 0 0 n
头 钵	0	0	‖:r 0 r 0 r 0 r 0:‖	r 0 0	r 0 r 0 r
二 钵	0	0	‖:O R O R O R O R:‖	O R 0	O R O R O

用途：用于报急信，情绪比"风浪大"还要紧张。

小 追 锤

刘景银 口述
张慧云 记谱

$\frac{4}{4}\frac{5}{4}\frac{2}{4}$

锣鼓经	大 大 大	台 台 台	台 台 台……	次 大 台
边 鼓	B B B	B B B	B B B……	0 B B
课 子	0 0	0 0	0 0 0 0 0	C 0 0
小 锣	0 0	n n n	n n n	0 n
头 钵	0 0	r r r	r r r	r 0 r

用途：也用于报急信，它相当于"小急急风"，与"急文风"的区别在于一个用大锣鼓打，一个用小锣鼓打。

97

金 钱 根

杨世济 口述
贺方葵 记谱

用途：结合脚步身段，表现活泼、跳跃的情绪，中间"课"的过程中，演员念"课子"（仅念不唱的一种曲牌）。

杀 尖

杨世济 口述
张慧云 记谱

用途：报进帐时用，如探子进帐前喊"报"，下面就使用此曲牌。

喊 叫 锤

刘景银 口述
张慧云 记谱

用途：紧紧结合悲惨的喊叫声进行，不能单独用。

摆 长 锤

刘景银 口述
张慧云 记谱

用途：有威风杀气的文武官员上场时用。

擂 子 锤

刘景银 口述
贺方葵 记谱

锣鼓经	$\frac{4}{4}$ 0 不大	‖: 匡 且 匡 且 :‖	0 不大匡	
		渐快 (反复四次)		
鼓	0 K"K"	‖: K K K K :‖	0 K"K"K	
大锣	0	‖: m 0 m 0 :‖	0 m	
小锣	0	‖: n n n n :‖	0 n	
头钹	0	‖: r 0 r 0 :‖	0 r	
二钹	0	‖: 0 R 0 R :‖	0 0	

用途：结合抖色身段用，表现悲伤、气愤的感情。

反 撩 子

刘景银 口述
张慧云 记谱

锣鼓经	$\frac{4}{4}\frac{3}{4}\frac{2}{4}\frac{1}{4}$ 课 大 课 课	台 次 台 次	‖: 台 次台次打 :‖	台 次 台 次台打	台
边鼓	0 B 0 0	B 0 B 0	‖: B 0B 0B :‖	B 0 B 0B B	B
课子	C 0 C C	0 C 0 C	‖: 0 c0c0 :‖	0 C 0 c0 0	0
小锣	0 0 0 0	n 0 n 0	‖: n 0n0 :‖	n 0 n 0n 0	n
头钹	0 0 0 0	0 0 0 0	‖: 0 r0 r0 :‖	0 r 0 r0 r	0

用途：小生、小旦做动作时用。

闷 心 锤

刘景银 口述
张慧云 记谱

锣鼓经	$\frac{4}{4}$ 把 大 把 大……	把 大 0 匡 :‖
	自由反复	
边鼓	B B B B……	B B 0 B :‖
小锣	0 0 0	n :‖
大锣	0 0 0	m :‖
头钹	0 0 0	r :‖

用途：结合斗色身段用，表现极度悲愤的感情。剧中人往往在"匡"字上昏倒或捶胸或最后做决定。如张飞看了五十四斩之后，磨拳擦掌时使用此锤。

跳 魁 星 鼓

刘景银 口述
张慧云 记谱

用途：该曲牌是魁星出来时的专用曲牌，其他地方不用。

将 军 令

刘景银 口述
张慧云 记谱

中国辰河高腔音乐集成（下卷）

| 锣鼓经 | 匡 不大 衣 大 匡 | ‖:大把大 匡 :‖ 匡 大 匡 大 匡 ‖ | （接"迎风"） |

（表格形式锣鼓谱，各声部：锣鼓经、鼓、大锣、小锣、头钵、二钵）

用途：两人分别或相会时用，悲伤及欢乐的情感都可以表现。

凤 点 头

刘景银 口述
张慧云 记谱

$\frac{4}{4}$ $\frac{2}{4}$

（锣鼓谱表格，各声部：锣鼓经、边鼓、鼓、课子、大锣、小锣、头钵、二钵）

用途：用途很广，它是"撩子"的缩短版，和"撩子"的用途一样。如"捞月"里面用得很多。

猫儿坠冲锤

刘景银 口述
张慧云 记谱

用途：用于表现愤怒、焦急的心情。

杀休鼓

杨世济 口述
贺方葵 记谱

用途：打仗、比武时的专用曲牌。

滴 溜 子

杨世济 口述

张慧云 记谱

用途：大官回府，奉旨出京。

燕 拍 翅

刘景银 口述
张慧云 记谱

用途：①洗马。
②上朝参驾。
③闹台。

龙 虎 斗

刘景银 口述
张慧云 记谱

用途：①打仗时结合舞蹈动作使用。
②龙虎相斗时使用。
③打闹台时也可使用。

长锤夹惊锤

刘景银 口述
张慧云 记谱

(sheet music notation for percussion ensemble with parts: 锣鼓经, 鼓, 大锣, 小锣, 头钵, 二钵, 课子)

用途：走过场时用。

起霸鼓

杨世济 口述
张慧云 记谱

(反复四遍)

(sheet music notation for percussion ensemble with parts: 锣鼓经, 鼓, 大锣, 小锣, 头钵, 二钵)

第三部分 辰河高腔锣鼓音乐曲牌

107

三、过场曲类

哭 秦 皇

刘景银 口述
张慧云 记谱

包 尾 声

杨世济 口述
张慧云 记谱

用途：①人物下场可奏此曲牌。
②唱腔中尾声不唱可用它代替。

金 钱 花

石玉松 口述
张慧云 记谱

用途：用于走空场时做过场曲牌。如在"往他家走上一走"后面使用此曲牌。

水 底 鱼

刘景银 口述
张慧云 记谱

$\frac{2}{4}\frac{4}{4}$

用途：用于走空场，如在"打道伺候"下面使用此锤。

大 水 底 鱼

刘景银 口述
张慧云 记谱

中国辰河高腔音乐集成（下卷）

用途：走过场、摆身段时都可用。

阴 五 雷

刘景银 口述
张慧云 记谱

用途：铺兵摆阵时用（只限于野盗、神鬼），同时吹"迎风"。表现阴森、悲怨的气氛。

干 牌 子

刘景银 口述
张慧云 记谱

$\frac{3}{4} \frac{2}{4} \frac{4}{4}$

用途：作为观木草、观阵、观书信的过场曲用。

报 头 子

刘景银 口述
张慧云 记谱

$\frac{4}{4} \frac{3}{4}$

嘟啰锤

刘景银 口述
张慧云 记谱

用途：结合吹奏乐曲使用，用于摆队迎接时，如"破窑记"中王孙公子上场时边吹奏"大开门"边奏此曲牌。

洗马长锤

石玉松 口述
张慧云 记谱

用途：洗马时做过场曲用。

四、闹台锣鼓类

四 边 静

杨世济 口述
贺方葵 记谱

用途：主要用于打闹台，其次可以用于走空场，或者有的下面本来有讲和唱，但也不讲也不唱，就用此曲牌代替。

天 盖 地

杨世济 口述
张慧云 记谱

$\frac{2}{4}\frac{3}{4}$

用途：①闹台。
②吊颈鬼出场。

累 累 金

杨世济 口述
贺方葵 记谱

用途：仅用于打闹台。

红 绣 鞋

刘景银　口述
张慧云　记谱

$\frac{2}{4}\frac{3}{4}$

| 锣鼓经 | 鼓 | 大锣 | 小锣 | 头钵 | 二钵 |

（辰河高腔锣鼓音乐曲牌总谱，含锣鼓经、鼓、大锣、小锣、头钵、二钵六行打击乐谱）

苦 驻 云

刘景银 口述
张慧云 记谱

用途：①闹台专用。
②也可用于表现悲伤的场面，如听到或出现不幸的事，可使用此曲牌。

怀着夹红绣娃

刘景银 口述
张慧云 记谱

$\frac{2}{4} \frac{3}{4} \frac{4}{4}$

用途：闹台专用。

十 二 反

刘景银 口述

张慧云 记谱

用途：初一、十五打闹台用，意思是祭神，不用大鼓，用边鼓。因为以前人们认为初一、十五要用大鼓打闹台会闹口舌。另外，用大鼓就可以打"苦驻云""山坡羊"，而这两个曲牌都是苦牌子，不宜初一、十五打。为了避开这两个曲牌，因而不用大鼓（这都是迷信）。

山 坡 羊

刘景银 口述
张慧云 记谱

中国辰河高腔音乐集成（下卷）

128

用途：①打闹台。
②生离死别时用。

千 千 岁

杨世济 口述
张慧云 记谱

用途：①打闹台。
　　　②打仗时配合动作使用。

马　过　桥

刘景银　口述
张慧云　记谱

抢四锤

刘景银 口述
张慧云 记谱

半工尺

刘景银 口述
张慧云 记谱

全工尺

刘景银 口述
张慧云 记谱

撩 影 锤

刘景银 口述
贺方葵 记谱

把 五 字

姜清方 口述
贺方葵 记谱

（锣鼓经谱，3/4 2/4 拍）

注："把 把 衣 把 把"用两支鼓锤敲鼓边。

右 五 字

杨世济 口述
张慧云 记谱

左 五 字

杨世济 口述
张慧云 记谱

鬼 挑 担

杨世济 口述
张慧云 记谱

注：Ⓚ是用一对鼓锤垂直地在鼓面上敲。

董 五 字

姜清云 口述
张慧云 记谱

正 五 字

杨世济 口述
贺方葵 记谱

嘟 五 字

杨世济 口述
张慧云 记谱

大 浪 子

姜清云 口述
张慧云 记谱

第四部分 辰河高腔 移植现代戏唱腔选段

看天下劳苦人民都解放

(高腔·《洪湖赤卫队》韩母、韩英唱)

湖北实验歌剧团 词
张 慧 云 编曲

$1=\flat B$ $\frac{4}{4}\frac{2}{4}\frac{5}{4}$

【调子】

（乐谱略）

【四朝元】

（乐谱略）

第四部分　辰河高腔移植现代戏唱腔选段

又何妨，又何妨。

(韩母)如今我儿遭祸秧，(可可)为娘怎能不心伤，彭霸天丧天良，要逼你写信去投降，你要是写了怎对得起受苦的穷人和共产党，你要是不写明天天亮你你你你就要离开娘。

(韩英)心如刀绞好似乱箭穿胸膛，娘的眼泪似水淌，点点

中国辰河高腔音乐集成（下卷）

挂在儿的心上，满腹的话儿不知从何讲，含着眼泪叫亲娘，娘啊。

娘说过，二十六年前，数九寒冬北风狂，彭霸天丧天良霸占土地强占茅房，把我爹娘赶到那洪湖上。

那天大雪纷纷下，我娘生我在船舱，没有钱泪汪汪，撕块破被做衣裳，湖上的北风

呼呼地响,舱内雪花白茫茫,一床破被像鱼网,我的爹和娘日夜把儿贴在那胸口上,从此后,一床破被一张网,风里来雨里往,日夜辛劳在洪湖上。狗湖霸活阎王抢走了鱼船撕破了网,爹爹棍下把命丧,我娘带儿去逃荒。

中国辰河高腔音乐集成（下卷）

【汉腔】 稍快

自从来了共产党，洪湖人民才见太阳，眼前虽然是黑夜不久就会大天亮。娘啊，娘啊，生我是娘，教我是党，为革命砍头只当风吹帽，为了革命心欢畅。

【四朝元】

娘啊，娘啊，
娘啊，娘啊，
娘啊，娘啊，

儿死后，你要把儿埋在那洪湖畔，
儿死后，你要把儿埋在那大路旁，
儿死后，你要把儿埋在那高山上，

将儿的坟墓向东方，让儿常听那洪湖
将儿的坟墓向东方，让儿看红军凯旋
将儿的坟墓向东方，让儿看白匪消灭

誓把穷山变富山

（高腔·《春到苗山》符水秀唱）

姚福男 词
张慧云 编曲

1=♭B 4/4
【汉腔】

扩大会开完回家转，烈日当空炎热天，一路禾苗半枯黄，梯田层层缺水源，山庄稼眼看无指望，田也干来地也干。

多亏党领导才有今天

（高腔·《春到苗山》林绵秀唱）

姚福男 词
张慧云 编曲

【汉腔】

第四部分 辰河高腔移植现代戏唱腔选段

旧社会　受苦人灾难　谁来管，挖藤根　咽糠菜　度过荒年。翻身后　我一家生活改善，多亏是党领导　才有今天，你怎能　自己好过就心满，你应该，你应该思苦想甜啊。贫雇农都是黄连苦，苦根、苦藤、根相连。不分粮　大家要救济贷款，分粮食，减轻了国家负担，既利国又利民，功倍事半。并不是得一个一举两全，只要我娘儿们

路子越走越不宽

（高腔·《春到苗山》有富唱）

1=F 4/4

姚福男 词
张慧云 编曲

【新水令】

(sheet music notation)

勤耕苦干，一家人用不着愁吃愁穿。

连日里车水抗旱，累得我腰痛腿也酸，打猎经营不许搞，烧酒的事情挨批判，剩下开荒这条路，路子越走越不宽，搞得我灰心丧气，装头病，懒出工。哪管它水枯田干，哪管它水枯田干。

请病假欺人反自欺

(高腔·《春到苗山》有富妻唱)

姚福男 词
张慧云 编曲

【新水令】

(略)

秋后无收靠谁人

(高腔·《春到苗山》厚老、雀儿唱)

姚福男 词
张慧云 编曲

出嫁的东西要像样子

（高腔·《春到苗山》雀儿唱）

姚福男 词
张慧云 编曲

$1=\flat B$ 4/4

【倒搬桨】

(0 3 6 1 | 2 3 1 2 -) | 1 6. 6 5 5 5 | 3. 5 2 1 0 1 6 5 |
岩　妹　　是你俩独　生　女，

5 - 5 3 (0 3 | 6. 1 3 6 5 | 5. 3) 1 5 6 | 6. 3 5. 0 5 2 3 1 6 |
出嫁要　选　个　好　日子，头上

3 - 5 - | 3 5 3 1 6 | 1 2 6 0 | 0 0 1 6 5 | 3 5 3 3 1 |
戴把　银梳子，项上银链子，　　手上绞丝子，衣服

3 - 1 6 6 5 | 5 3. 2 1 | 0 0 1 6 5 | 5 - 3 2 1 6 |
钉　的是　银扣　子，　　陪嫁的东　西要

(2 - 3 5 | 2 3 2 1 6 1 | 3 2 3 1 1 2 - | 0 5 6 1 | 2 3 1 3 2 -) ‖
像　样　　子。

你们是丢了西瓜把芝麻捡

（高腔·《春到苗山》符水秀唱）

姚福男 词
张慧云 编曲

$1=\flat B$ 4/4

【汉腔】

廾 1 6 5 6 5. 0 1 6 1 6 5 6. 5 3 2. 2 6 5 5 2 3. (0 6
你们是　丢　了西　瓜把芝　麻　捡，

5 1 6 5 6. 5 6 5 | 2 3 -) | 1 6 5 5 0 | 5 6 5. 2 3 1 |
拾　本　求　末

5 3 2 1 1 2. | 6 5. 2 3 1 6 0 | 5 3 2 1 1 1 2. |
不　合　算，　大家　出　门　各搞　各，

0 5 3 2 2 3 1 6 0 | 3 1 2. 3 2 1 6 5 | 5 0 1 6 5 5 | 5 6 5. 5 1 6 0 |
抗旱的责　任　　哪个　担？　　　田　荒　地　荒

当前要抗旱找水源

（高腔·《春到苗山》符水秀唱）

姚福男 词
张慧云 编曲

【红纳袄】

农民不把生产搞，又让哪个去种田，工人兄弟要造机器，支援农业第一线，解放军战士保国土，他们日夜不要闲，我们放下锄头不生产，粮食哪里有来源。（可可）这后果我们要想一想，这担子我们要承担，这厉害我们要考虑，（白）我看呀！当前要抗旱找水源。

盘龙山上有个洞

(高腔·《春到苗山》厚老唱)

姚福男 词
张慧云 编曲

1=♭B 4/4

【满江红】

(5 6 1 3 2 1 6 5 | 6 —) 廾 6. 1 6 …… 1 6 5 3 2. 1 6 | 3 1 6 5 …… | 6. 1 3 6 5 |
　　　　　　　　　　　盘　龙　　山 上 有 个　洞，

5 — — 3 5 2 3 | 3. 0) 6. 1 6 | 6 — 5 3. | 6. 1 5 3 | (5 6 — 1 2 3 5 |
　　　　　　一　条　　阴 河　洞 里　流，

1 2. 3 1 6 5 | 6. 0) 1 6 5 | 2 3. 5 1. 6 | 3 5 — 6 1. 6 | 6 5. 3 1 2 — |
　　　　　　那 年　下 雨　半 月　　久，

0 0 1 6 | 6. 1 2 — | 6 1 — 6 | 5. 3 6 — | 0 0 6 5 |
阴 河 发 水　冒 山　　头，　　　　　巫 师

3. 5 1. 6 0 | 3 5 — 6 1. 6 | 6 5. 3 1 2 — | 0 0 2 3 | 3 — 6 1 — |
说 到　龙 神　怒，　　　　　　　杀 猪 宰 羊

1 — 5 6 1 6 | 5. 3 1 6 — | 0 0 1 6 5 | 5 — 1. 6 | 5 — 1. 2 |
把 神 酬，　　　　　东 醮 三 日 祭 龙

6 5. 3 1 2 — | 0 0 2 3 | 6 — 6 1 — | 1 — 6 — | 1. 6 5 — | 0 0 1 6 5 |
口，　　　无 灾 无 难 保 丰　收，　　　百 年

5 — 1. 6 | 5 — 1. 2 | 6. 3 1 2 — | 0 0 1 6 | 6 — 1 — | 1 — 6 — |
风 水 传 于　后，　　　　龙 口 不 开 水 不

5 — 6 — | 0 0 1 6 5 | 3 — 5 — | 5 5 1 2 5 3. | 3 — — — |
流，　　　　哪 个　乱 开　龙 洞　口，

1 6 6 1 2 — | 3 6 1 5 6 | 1 6 6 1 2 — | 3 6 1 0 1 5 1 | 1 5 6. 0 0 |
龙 神 降 灾　把 魂 收，　龙 神 降 灾　把 魂　　收。

红字照红崖

(昆腔·《红云崖》合唱曲)

佚 名词
张慧云 编曲

1=F 2/4 3/4
激昂、有力地

$\widehat{3\ 2}$ 5 | 6 $\widehat{2}$ $\widehat{1\cdot\overset{6}{\underset{\sim}{1}}}$ | $\overset{5}{\underset{\sim}{6\cdot}}$ 5 | $\widehat{1\ 6}$ $\widehat{1\ 2}$ $\widehat{5\ 4}$ 3 | 3 — | $\widehat{2\ 3}$5 3 | $\widehat{2\ 3}$1 0 |
红 字 照 红 崖， 字 在 红 军 在， 红 军 和 人 民

$\widehat{6\cdot\ 5}$ $\widehat{6\ 5}$ | 0 6 | $\widehat{2\ 3}$ $\widehat{1\cdot\ 6}$ $\widehat{5\ \overset{\smile}{6}}$ | 5 — | 0 6 5 | $\widehat{1\ \dot{5}\ 6}$ $\widehat{1\ \dot{2}\ 1}$ | 0 6 5 |
永 远 永 远 不 分 开。 人 民 心 目 中 有 个

$\widehat{5\ 1\ 2}$ $\widehat{3\ 2\ 3}$ | 0 6 5 | $\widehat{1\ \dot{5}\ 6}$ $\widehat{1\ \dot{2}\ 1}$ $\widehat{6\ 5}$ | $\widehat{1\cdot\ 6}$ $\widehat{5\ 6\ 1}$ | 0 2 $\widehat{1\ 5}$ | 6 0 ‖
苏 维 埃， 人 民 心 目 中 有 个 苏 维 埃。

英雄行为来自毛泽东思想

(昆腔·《战斗的岗位》序歌)

佚 名词
张慧云 编曲

1=F 2/4

廾(3 2 1 6 $\overset{\frown}{3\cdot}$ ‖…… 3 2 5 7 $\overset{\frown}{6\cdot}$ ‖ 77 | 6 6 0 7 7 | 6 6 3 3 | 6 6 3 3 |

0 5 | $\widehat{3\ 2}$ | $\widehat{1\ 2\ 1}$ | 0 $\dot{1}$ 6 5 | 3 6 | $\widehat{5\ 3}$ $\widehat{2\ 1}$ $\widehat{2\ 3}$ | 5· | $\widehat{6\ \dot{1}}$ 5· | $\widehat{6\ \dot{1}}$ 2· | 3 |

较慢
$\widehat{\dot{1}\ 2}$ $\widehat{\dot{1}\ 6}$ | $\widehat{5\ 6}$ $\widehat{\dot{1}\ 7}$ | $\overset{\smile}{6}$ —) | 6 6 | 6 $\widehat{5\ 3}$ | $\overset{7}{\underset{\sim}{6\cdot}}$ — | 6 $\dot{2}$ | $\overset{6}{\underset{\sim}{\dot{1}\cdot}}$ $\dot{2}$ |
　　　　　　　　　　　　　　　东 风 劲 吹 百 花 红，

($\widehat{\dot{1}\ 3}$ |
稍快
$\widehat{\dot{1}\ 6}$ $\widehat{5\ 3}$ | $\overset{7}{\underset{\sim}{6}}$ — | 2· | $\widehat{\dot{1}\ 2}$ 6· | $\dot{1}$ | $\widehat{5\ 3\ 6}$) | $\widehat{\dot{1}\ \dot{1}}$ 3 5 | 6· 5 |
东 风 劲 吹

$\widehat{3\ 5}$ $\widehat{\dot{1}\ \dot{2}\ \dot{1}}$ | $\widehat{6\ \dot{1}\ 5}$ 6 | (0 $\dot{1}$ 3 5 | 6 5 6) | 0 3 2 | $\widehat{2\ 3\ 2\ 1}$ 6· | 0 3 6 |
百 花 红， 红 花 朵 朵 赞 英

5· $\widehat{6\ 3\ 5}$ $\widehat{6\ \dot{1}}$ |(5· $\dot{1}$ | 6· $\widehat{6\ 6}$ | 5· $\widehat{5\ 5\ 5}$) | 0 $\dot{2}$ | $\dot{1}$ 2· | 3 |
雄(嘿)赞 英 雄。 英 雄 行

$\dot{1}$ — | $\widehat{\dot{1}\ 0}$ $\dot{1}$ | 3· 5 | $\widehat{\dot{1}\ 5}$ $\dot{1}$ | $\widehat{\dot{1}\cdot\ \dot{2}}$ $\widehat{6\ 5}$ | $\widehat{3\ 5\ 6}$ | 0 $\widehat{\dot{1}\ 5}$ |
为 来 自 毛 泽 东 思 想， 毛 泽

i － | i. 2̇ 6 5 | 3 2 3 | 0 i 6 5 | i 6 5 | 6 5 3 | 2 3 5 |
东　　思　　想　　哺育着千万个英　雄，

0 i 6 5 | 2̇ 3 | i － | i 2̇ i 6 | 5 6 i 7 | 6̱7̱6 － | 6 0 ‖
哺育着千万个　英　雄。

（慢）

掏尽红心把国保

（昆腔·《战斗的岗位》麦贤德唱）

佚　名　词
张慧云　编曲

1=F 3/4

（3 5 3 2）
i 3. 5 | i 6. 5 | 5 i. 2 | 3 2 3 － | 1 2 3 －） | i 3. 5 | i 6. 5 | 3 － 6 i |
别看　我们的战舰　小，　　战斗的动作　最　灵

（5 6 5 3）　　　　　　　　　　　　　　　　　　（2 3 2 1）
5 3 5 － | 2 3 5 －） | 3 2. 1 | 6 i 6. 1 | 3 6. 1 | 2 i 2 － | 6 i 2 －） |
巧，　　水兵是蓝蓝的海上　鸟，

（1 2 1 6）
i 3. 5 | i 6 5 3 5 | 6 － － | 6. － 5 | 3. 2 1 － | 5 6 i －） |
列队　展翅　　击　浪　涛。

（6 7 6 5）
i. 7 6 | i. 7 6 | i 3. i | 6 5 6 － | 3 5 6 －） | 5 3. 2 |
滚　滚南海千万里，　　处处

（2 3 2 1）
5 3. 2 | 1. 2 3 5 | 2 i 2 － | 6 i 2 －） | 5 3. 2 | 5 3. 2 |
海域　学航标，　　每个海浪

（3 5 3 2）
3 5 1 2 | 3 5 3 － | 1 2 3 －） | i 6 5 3 | i 6 5 3 | 5 3. 2 |
我知　道，　　熟悉海底每块

（3 5 3 2）
1 2 1（2 6 i | i 7 6）| i 3. 5 | i 6. 5 | 5 i. 2 | 3 2 3 － | 1 2 3 －） |
礁。　　别看　我们的战舰　小，

（5 6 5 3）
i 5 i | i 6 5 3 | 3 － 6 i | 5 － － | 2 3 5 －） | 5 3. 2 | 5 3. 2 |
毛泽东思　想来照耀，　　坚守海疆

5 5 1 3 2 |（0 3 2 2）| サ i 5 | 6 2 i 6 | i － 6 i 6̱5̱3 3̱| 5 ‖
歼敌舰，　　掏尽红心把国保。

王杰的好事天天闻

(昆腔·《一心为革命》牛大妈唱)

佚 名词
张慧云 编曲

1=F 2/4
稍慢

(3 3 5 3 2 1 | 6 1 2 3 1 | 1) 6 3 5 | 2 3 1 5 | 6 — | 6 6 5 3 5 2 1 |
　　　　　　　　　　　　　　　　　　解 放 军 为 我 们　　恩 深 情 义

3 5 3 (1 | 6 5 1 2 | 3. 2 1 6 1 2 | 3 —) | 5 6 1 | 1. 1 |
重,　　　　　　　　　　　　　　　　　　　　　　大 妈 我

2. 3 1 6 5 | 5 0 5 | 3 2 | 1. 2 6 5 | 1. (5 | 3 2 1 2 | 1 1 6 5 |
终　身　　记　在　心,

3. 2 1 6 1 2 | 3) 6 5 | 1 6 5 | 5 1 2 | 1 6 5 | 1 6 5 |
　　　　　　　提 起 你 们 的 王 同　志 谁 不 夸 来

5 2 3 | 5 6 5 | (6 5 3 5 6 6 | 5 6 5 3 5 5 | 0 5 3 2 | 1. 2 3 5 3 2 |
谁 不　赞。

1 —) | 3 2 3 2 1 | 6. 5 | 1. 6 5 6 1 | 6 — | 2 3 2 1 6 1 |
　　　　风 里 雨 里　水 里 浪 里,　　不 辞 劳 苦

2 1 6 5 | 3 5 3 2 1 2 | 3. 2 1 2 | 0 5 3 2 | 1 2 1 (5 6 |
教 民　兵,　不 辞 劳 苦 教　　民　　兵。

3. 2 1 2 | 0 5 3 2 1 2 | 1) 6 5 6 5 | 5 1 2 3 | 6 5 6 5 6 |
　　　　　　　　　　　　　　抢 救 同 志 奋 不 顾 身,　舍 己 为 人 的

1 6 3 5 | 0 6 5 6 | 1 6 5 | 5 1 2 | 3 2 3 | 0 5 3 2 |
解 放 军,　王 杰 的 名　字　不 离　嘴,　　王 杰 的

5 3 2 1 2 | 0 5 3 2 | 1 5 3 | 5 3 2 1 2 | 0 1 6 5 | 3 5 3 2 ‖
好 事　天 天　闻,王 杰 的 好 事　　天 天　闻。

人不流血长不大

（昆腔·《一心为革命》牛大妈唱）

佚　名词
张慧云 编曲

1=F 2/4

（谱略）

王杰说　人不流血长不大，他懂得人要苦练枪要擦，种种苦累他全不放眼下，人心相比你看看他。

（白）孩子，孩子你怎对得起你死去的（唱）亲爹眼前的妈。怎对得起恩人共产党，毛主席他老人家，他老人家。

第五部分 辰河高腔优秀折子戏

捞 月

杨金翠 传腔

张慧云 记谱

人物：夫人——韩翠屏

　　　丫鬟——小红、小翠

1=G 4/4 1/4

（笛子吹奏【水绿荫】）

‖: 5 i 6i 65 | 3 - - - | 5 3 5 6 | i - 2. i | 6 2 i 6 |
次 冬 冬 冬 | 次 一 冬 冬 | 次 冬 冬 冬 | 次 一 冬 冬 | 次 冬 冬 冬 |

| 5. 3 2 3 5 | 0 i 6 i 5 | 6 - 6 i | 2 - i 6⌒i | 6 - 5. 6 |
次 一 冬 冬 | 次 冬 冬 冬 | 次 冬 冬 冬 | 次 一 冬 冬 | 次 冬 冬 冬 |

| i i 6i 65 | 3 - 5 3 6 i | 5. i 6 5 3 | 2 - 5 5 | 2 3 5 3 5 2 |
次 冬 冬 冬 | 次 一 冬 冬 | 次 冬 冬 冬 | 次 一 冬 冬 | 次 冬 冬 冬 |

| 3 - 6 i | 5. 6i i 65 32 | 56 53 21 2 | 0 5 25 32 | 1. 21 21 :‖
次 一 冬 冬 | 次 冬 冬 冬 | 次 冬 冬 冬 | 次 冬 冬 冬 | 次 冬 冬 冬 :‖

注："次"代表钹，"冬"代表鼓，轻击。
韩翠屏在乐声中上。
韩翠屏（在乐声中打引）：

艹 3 3 1 2 5⌒2 3. ···· i 2 ···· i 6 0 i 6 i 53⌒7 6 ···· 2. i
(白)依稀(唱)春光 去 也 那 堪 燕南 莺呢,(白)子规啼醒五更寒(唱)难

3 ···· 3 1 3 2. ··· 3 i 5⌒6 ····· 5. 6 7 6 2 7 2 6 ·····
舍 旧 日 芳 容。

（坐白）金炉香尽漏声残，
　　　　剪剪春风阵阵寒。
　　　　春色恼人眼不得，
　　　　月影花移上栏杆。

奴乃韩氏翠屏,南阳西水郡人氏,只因圣上选妃将奴选入宫来,封为上阳一品夫人,奴想进宫以来,只得两次进御,至今三月,未见君王一面,使我终日愁眉。昨日二红报道,御园百花开放,不免前去观花散闷,这也不言,二红在哪里?

(二红白)(在内)来了!

(翠红白)翠小二红,做事玲珑。

(小红白)夫人呼唤,定有使用。

(二红白)参见夫人!(二红叩头,作揖)

(韩翠屏白)不消,站过一厢。

(二红白)请问夫人,叫我姊妹前来,有何吩咐。

(韩翠屏白)叫你二人非为别事,夫人心中烦闷,有意去到花园观花,命你二人搭伴前去。

(翠红白)夫人前去姊妹愿意搭伴。

(韩翠屏白)前面带路(出门,起风声)

(翠红白)一出门来,好东风。

(小红白)好西风。

(翠红白)好东风。

(小红白)是西风。

(韩翠屏白)你们二人一出门来就争些什么。

(翠红白)夫人,我说是东风,她说是西风。

(韩翠屏白)你们二人不必争论,待夫人一观。

(韩翠屏唱)【沉醉东风】

门外东风……何早,一枝海棠都开了,

中国辰河高腔音乐集成（下卷）

164

(坐白)粉蝶双双啼晚风，
梨花开放满芳丛，
谁家在把笙歌乐？
(翠红白)夫人啊！四个螺丝做一棚。
(韩翠屏白)不是，绣阁罗帏睡正浓。

唱【太师引头子】转【二犯朝天子】

(翠红白)妹妹,夫人睡着了,你我打个叫哨,惊她醒来。
(小红白)姐姐请!
(翠红白)妹妹请!

(丫鬟白)夫人苏醒!

(鸟叫)
(韩翠屏白)二红,什么鸟叫?
(二红白)此乃是催春鸟叫。
(韩翠屏白)它怎么叫?
(二红白)它道:"想老公,想老公!"
(韩翠屏白)不是,它道:"春去了,春去了!"
(唱前腔)

中国辰河高腔音乐集成（下卷）

168

(丫鬟白)夫人这几日为何不爱梳洗？

(坐白)早起观花色色新，
艳阳三月雨初晴，
莺声唤起香闺梦，
(二红白)鸾镜到，
(韩翠屏白)不是，鸾镜娥眉画不成。

唱【太师引头子】

（唱词）鸳　镜
（锣鼓）大　大　可　大大台　台　可大台　打……

娥眉　　画不
打　台　打……

成。
朵　朵．朵衣大　0　台尔次台次台台

（翠红白）妹妹，你看夫人睡着了。
（小红白）姐姐，你我二人手攀花枝惊她醒来。

唱【不是路头子】

用　　　手
廾大　大　可　大大台　台　可大台　打……

攀　花　　　枝，
打台　打……

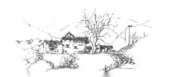

中国辰河高腔音乐集成（下卷）

（二红白）夫人，满园百花开放，你爱的什么花？

（二红白）哎哟！夫人，花被你挨倒了！
（韩翠屏白）你二人扶它起来！

176

（二红白）哎哟！夫人，你看我二人花扶不起！
（韩翠屏白）想是你二人扶花不起，待我扶来。

$\stackrel{\frown}{6} \stackrel{\frown}{5 3 2} 2 \quad \stackrel{\frown}{3 2} \stackrel{\frown}{1} \mid 0 \quad 5 \quad \stackrel{\frown}{2 3 1 6} 0 \mid \stackrel{\frown}{5} \stackrel{\frown}{3 2} 2 \quad \stackrel{\frown}{5} \stackrel{\frown}{3 2} \stackrel{\frown}{3 2 1} \mid 1 \quad 0 \quad 1 \quad - \quad \stackrel{\frown}{2} \mid$

在此　观花，　它今　在此　采花　无　　意

可　0　0　0　｜可　0　0　0　｜可　0　0　0　｜可　0　0　0　｜

$\stackrel{\frown}{5 3 2} 2 \quad \stackrel{\frown}{1} 6 \quad 0 \mid \stackrel{\frown}{5} \stackrel{\frown}{3 2} 2 \quad \stackrel{\frown}{2} \stackrel{\frown}{1 6} 0 \mid \stackrel{\frown}{5} \stackrel{\frown}{3 2} 2 \quad \stackrel{\frown}{5} \stackrel{\frown}{3 2} 1 \mid 1 \quad 0 \quad 5 \quad \stackrel{\frown}{2 \cdot 3 1 6} 0 \mid$

伤它，　性命　怎的　害它　何来，　看笑它

可　0　0　0　｜可　0　0　0　｜可　0　0　0　｜可　0　0　0　｜

$\stackrel{\frown}{5} \stackrel{\frown}{5 \cdot} \quad \stackrel{\frown}{2} \stackrel{\frown}{1 6} 0 \mid \stackrel{\frown}{5} \stackrel{\frown}{3 2} 1 1 \quad \stackrel{3}{2 \cdot} \quad 0 \mid \stackrel{\frown}{5} \stackrel{\frown}{1 2} 2 \quad \stackrel{\frown}{2} \stackrel{\frown}{1 6} 0 \mid \stackrel{\frown}{3} \stackrel{\frown}{1 2} 2 \quad 3 \cdot 2 1 \cdot \mid$

朝朝　暮暮　花前　舞，　为谁　辛劳　为谁　苦，

可　0　0　0　｜可　0　0　0　｜可　0　0　0　｜可　0　0　0　｜

$5 \cdot \quad \stackrel{\frown}{1} \stackrel{\frown}{2} 2 \quad \stackrel{\frown}{1 2} \stackrel{6}{1 6} \mid 0 \quad 0 \quad 0 \quad 0 \mid 0 \quad 0 \quad 0 \quad 0 \mid 0 \quad 0 \quad 0 \quad 0 \mid$

采 得百花 成何 用。　（白）我好笑！

可　0　0　0　｜0　0　0　0　｜可　打　可　可　｜台　一　台　打　｜

$0 \quad 0 \quad \stackrel{\frown}{2 \cdot} 3 5 \mid \stackrel{\frown}{5} \stackrel{\frown}{2} 1 \quad 1 \stackrel{5}{6} 1 \cdot \mid (0 \quad \stackrel{2}{5} 3 \quad \stackrel{\frown}{2 \cdot} 1 5 \quad \stackrel{6}{1} \stackrel{5}{6} \quad \stackrel{\frown}{1 6 5} 4 \quad - \mid$

沉醉　东风　空　　自　　忙，

台　0　0　0　｜台　打　台　台　｜次　台　次台次打　｜台·　打　台　台　｜

$0 \quad \stackrel{\frown}{5 6} \stackrel{4}{5} \quad \stackrel{\frown}{1} 6 2 \mid \stackrel{\frown}{1} \quad - \quad 6 \stackrel{\frown}{2} \stackrel{\frown}{1} \mid \stackrel{\frown}{1} \stackrel{\frown}{2} \stackrel{\frown}{5} 4 \quad \stackrel{\frown}{5 6} \stackrel{4}{5 \cdot} \mid 5 \quad 0) \quad \stackrel{\frown}{6} \stackrel{\frown}{5 \cdot} \mid$

月在

次　台　次台次打　｜台·　台　次　台　｜次　台　次台打　｜台　0　0　0　｜

(吹奏【水绿荫】)

(坐白)花正芳菲月正圆,

(二红白)夫人，天上人间狗划船。
(韩翠屏白)不是，天上人间两婵娟，相对不知更漏尽。
(二红白)夫人，你坐歪了！
(韩翠屏白)坐见梧桐月影斜。

(唱【前腔】)

坐

见　　　　　　　　　　　　　　　梧桐　月影　斜。

(翠红白)妹妹你看，夫人睡着了。
(小红白)姐姐，你我二人依旧打个叫哨，惊她醒来。

月　　　正

(韩翠屏白)上水来，待夫人盥洗！
(二红白)是！(二人捧盆上)水到！

第五部分 辰河高腔优秀折子戏·捞月

（乐谱）

洗金盆，

又只见月影落在波心，

相看月影有情了，月

相看月影有情。

见花枝玉兔东升，

中国辰河高腔音乐集成（下卷）

(二红白)夫人，月已西斜，被花枝遮住了！
(韩翠屏白)转过！

184

第五部分 辰河高腔优秀折子戏·捞月

(二红白)夫人，月在天宫，人在浮尘，影在盆中，怎么捞得起来？

中国辰河高腔音乐集成（下卷）

(二红白)禀夫人！夜已深了，请夫人回宫。

【尾声】

(吹奏【水绿荫】，韩翠屏在乐声中下。)

188

安儿送米

涂显孟 传腔

张慧云 记谱

人物：安儿（七岁）

庞氏（安儿之母）

姑婆（之儿之姑婆）

【驻云飞】
(安儿唱)

(白)念母！(唱)生身劬劳养育恩，婆发雷霆性，将娘赶出门。提起

(安儿白)来此姑婆门首,待我将米放下,姑婆开门。

中国辰河高腔音乐集成（下卷）

(姑婆唱)【驻云飞】

中国辰河高腔音乐集成（下卷）

194

(白)姑婆在上,受孙儿一拜!

愿婆千秋福寿齐,愿婆千秋福寿齐。

(姑婆背白)观看安儿,七岁有这样孝心,待我骗一骗他。
安儿,你前来做甚?
(安儿白)我看我的娘亲来的。
(姑婆白)安儿,你早来三天也好,为婆没有饭吃,你母亲被为婆嫁了。
(安儿白)怎么讲?
(姑婆白)你母亲被为婆嫁了。
(安儿白)哎呀!我要我的娘!(哭介调泪)
(姑婆白)安儿!你不要哭,为婆骗你的,儿稍等待,为婆叫你母亲前来。(庞氏走来)

(庞氏唱)【半苦半甜驻云飞】
(小接头) 里 大 里大 里大 台

姜氏门间日月

三光作证盟,

(庞氏白)姑婆，叫媳妇出来何事？
(姑婆白)你安儿看你来了。
(庞氏白)我安儿来了，在哪里？
(安儿白)我娘在哪里？哎呀……娘呀……（跪介）
(庞氏叫)哎呀！儿……呀……）

(庞氏唱)【边大二流】

第五部分　辰河高腔优秀折子戏·安儿送米

(Sheet music page — 辰河高腔音乐集成 下卷, p.198)

(庞氏白)儿呀！娘倒问你，儿婆婆在家可好？
(安儿白)娘呀，那狠心的婆婆，你问她做甚？
(庞氏白)婆婆虽然狠心，也是为娘一点孝心。
(安儿白)在家好。
(庞氏白)儿爹爹可好？
(安儿白)那狠心的爹爹，你问他做甚？
(庞氏白)你爹爹虽然狠心，也是为娘夫妻之情。
(安儿白)也好。
(庞氏白)我儿可好？
(安儿白)娘呀，你问的哪一个？
(庞氏白)问的我儿。
(安儿白)哎……

(安儿唱)【不是路】

罢了，慈母娘。

不尔 不尔 不尔 不尔 不尔

由慢渐快

巴大·匡且 匡且………

(安儿白)自从那日。（0 把大 台 把大 台）
　　　　婆婆赶娘出外，（台 台 台）
　　　　孙儿要饭不得饭吃，（0 把大 台 把大 台）
　　　　要衣不得衣穿，（台 台 台）
　　　　旁人道儿（0 把大 台 把大 台）
　　　　有娘所生。(台 台 台)

无娘 所养 了。

(安儿白)娘啊，你在此可好？

(庞氏唱)

罢了， 痛心儿

不尔 不尔 不尔 不尔 不尔

第五部分 辰河高腔优秀折子戏·安儿送米

(庞氏白) 只因那日，
婆婆赶娘出外，
幸喜有姑婆收留，
倘若无姑婆收留，
娘儿焉有今日了，
这正是娘受饥寒
儿怎知，娘受饥寒
儿怎知。

201

(姑婆白)安儿，你来想是未曾用膳，去到后面用膳。
(安儿白)多谢姑婆。
(庞氏白)姑婆，安儿送的有米，莫非是偷来之米。
(姑婆白)偷来之米，是一色之米，若是积攒之米，乃是杂色的。何不取来一看。（庞氏取米，看介）
(庞氏白)哎呀，吓……

(庞氏唱)【苦驻云】

第五部分 辰河高腔优秀折子戏·安儿送米

(安儿唱)【驻马听】

(姑婆白)此米怎样攒来的?

(安儿唱)【不是路】

不消　　　　问了姑婆，

打　打打·打里大台　里大台

（带哭声）

可　大大里大里大　可　　　　　0打可大大可　可可台里台　里打

转【驻马听】数板

婆婆每　日　发米七角，孙儿

台　0　0　0　｜可　0　0　0　｜可　0　0　0　｜可　0　0　0

吃下　四角　留下　三角，攒攒积积　　　送与

可　0　0　0　｜可　0　0　0　｜可　0　0　0　｜可　0　可可

娘充　　　饥。

台·台次台｜次台　次台次打｜台·台次台｜次台　次台打｜台　0

(姑婆白)儿啊！你才七岁，怎知道行孝？

(安儿唱)【不是路】

言之　　　有理了，

打　打打打里大台里大台0可大大里大里大

204

转【驻马听】数板

谱表（略）

孙儿

可) 0 (0 打 可 0 大 大 可 可 可 台 里 台 里 大 台 0 0

方才 七 岁， 怎 么 知道 行 孝？ 曾记

可 0 0 0 可 0 0 0 可 0 0 0 可 0 0 0

那 日 在 书馆 读 书， 书 馆 门 外

可 0 0 0 可 0 0 0 可 0 0 0 可 0 0 0

有 一 梧桐 大 树， 上有 乌鸦 鹊噪，

可 0 0 0 可 0 0 0 可 0 0 0 可 0 0 0

老的 打食 喂养 小 的，到 后来 老 的

可 0 0 0 可 0 0 0 可 0 0 0 可 0 0 0

毛衣 脱 却， 小的 打 食 奉养 老 的。

可 0 0 0 可 0 0 0 可 0 0 0 可 0 0 0

你 孙儿 不知 其 情 回转 书房 问 道 先生，

可 0 0 0 可 0 0 0 可 0 0 0 0 0 0 次打

205

中国辰河高腔音乐集成（下卷）

206

中国辰河高腔音乐集成（下卷）

208

第五部分 辰河高腔优秀折子戏·安儿送米

(庞氏白)姑婆,安儿来久了,叫他回去。
(姑婆白)安儿呀!你来久了,叫你回去。
(安儿白)此话哪个讲的?
(姑婆白)是你母亲讲的。
(安儿白)我却不信,待我问来。
(姑婆白)你去问来。
(安儿白)娘呀,你叫我回去吗?(母叹气介)
 (跪下对姑婆)

(安儿唱)【不是路】

罢了, 姑婆,

由慢渐快

(安儿白)哪里是我母亲叫我回去，（0 把大台 把大台）
分明是姑婆叫我回去。（台 台 台）
此乃午饭时候，（0 把大台 把大台）
怕孙儿吃你午饭？（台 台 台）
今日得见我的亲娘，（0 把大台 把大台）
莫说是午饭，（台 台 台）
就是龙肝凤肺（0 把大台 把大台）

(安儿唱)【调子】

也 吞吃　　　　　　　　　　不下　了。

(姑婆唱)【不是路】

罢了，　　　　　　　　　　安　儿，

由慢渐快

(姑婆白)哪里是为婆怕你吃午饭，（0 把大台 把大台）
你来看你母亲，（台 台 台）
你爹爹不知，（0 把大台 把大台）
婆婆不晓，（台 台 台）
倘若是爹知婆晓，（0 把大台 把大台）
那时节，（可 大 可 大大 台 打 台 0）

(姑婆唱)【驻马听】三流

劝儿早早回家好,莫等爹知与婆晓,

倘若是爹知道婆晓得,反与你娘

添烦恼,反与你娘添烦恼。

(庞氏白)儿呀,你拜谢姑婆!
(安儿白)姑婆在上,受孙儿一拜!

(安儿唱)【驻马听】

拜别姑婆,

我的娘亲全靠

(庞氏白)姑婆,你看安儿去了未曾?
(姑婆白)庞氏,安儿未曾去。
(庞氏白)他还未去吗?待我看家法打他几下。
(姑婆白)庞氏儿呀,你看都看不饱,你还打他做甚?
(庞氏白)姑婆呀!媳妇岂不知道看都看不饱,我怎舍得打他,也不过唬他回去,望姑婆前来解劝。安儿呀!这等时候,你还不回去吗?
(安儿白)我不回去,我要同娘歇宿一晚,明日回去。
(庞氏白)你果真不回去,为娘要打。(击【边大头子】)

(安儿唱)【调子】

(安儿白)孩儿在家，　　（0　把大台　把大台）
　　　　爹爹又打。　　（台　台　台）
　　　　书馆读书，　　（0　把大台　把大台）
　　　　先生又打。　　（台　台　台）
　　　　今日见了亲娘，（0　把大台　把大台）
　　　　谁知亲娘又打。（台　台　台）
　　　　姑婆不要解劝，（0　把大台　把大台）
　　　　待我娘舍手一下，（台　台　台）

(安儿唱)【前腔】
也　免得　　牵肠挂肚　了。

(庞氏唱)【前腔】
痛　心　　　儿。

(庞氏白)为娘有手，　　　（0　把大台　把大台）
　　　　怎么舍得打儿，　（台　台　台）
　　　　有口怎么舍得骂儿。（0　把大台　把大台）

(庞氏唱)【前腔】
看都　　　看不　饱了，

(庞氏白)儿来时节，（0　把大台　把大台）
　　　　爹爹不知，（台　台　台）
　　　　婆婆不晓，（0　把大台　把大台）
　　　　那时节　（可　大　可　大大台　打　台　0）

(庞氏白)姑婆,你将口袋缝上几针。

儿吓!你站上前来,待为娘背儿短送一程。

(边大换桶大接头)

(庞氏唱)【乐声沉】

(安儿白)娘呀!是非乃是秋姨妈搬的。

(庞氏唱)【不是路】

痛心儿，

打 打 打打里打台 里打台 0 可 大 大里大里大可

转【驻马听】数板

为娘

0 打可 大 大 可 可 可 台 里 台 里 打 台

岂不 知 道 是非乃是 秋姨妈搬 的， 又 道 是

可 0 0 0 可 0 0 0 可 0 0 0 可 0 0 0

种瓜 得瓜 种豆 得 豆。 天网 恢 恢

可 0 0 0 可 0 0 0 可 0 0 0 可 0 0 0

疏而 不 漏， 骂 她 几 声 老贱 婢，

可 0 0 0 可 0 0 0 可 0 0 0 可 0 0 0

人眼 不 见， 自 有 个 天 眼

可 0 0 0 可 大大可大可大 台 — 台 台 次 台 次 台 台 打

见。

台. 台次 台 次 台 次台次打 台. 台次台次打 台 —

(安儿白)娘吓，爹爹要娶晚娘。

第五部分　辰河高腔优秀折子戏·安儿送米

(庞氏唱)【不是路】

那就　　　　不好了儿。

打　打　　打打 里大台　里大 台

可　大大里大里大可　　　打可大大可　可可台　里　台　里打台

转【驻马听】数板

爹爹　　要娶　晚娘，凭他　去娶，　儿把　口儿

可　0　0　0　｜可　0　0　0　｜可　0　0　0　｜可　0　0　0

放乖　巧，　　　　儿爹爹　有　话　儿，莫对

可　0　0　0　｜可　0　0　0　｜可　0　0　0　｜可　0　0　0

晚娘　讲，　晚娘　有话　儿　莫对　爹爹　提。

可　0　0　0　｜可　0　0　0　｜可　0　0　0　｜可　0　0　0

倘若是　说将　出来，　　　爹爹　烦恼

可　0　0　0　｜可　0　0　0　｜可　0　0　0　｜可　0　0　0

打晚　娘，　晚娘 烦恼 打我　儿，　爹打娘来　娘打儿，

可　0　0　0　｜可　0　0　0　｜可　0　0　0　｜可　0　0　0

(庞氏白)姑婆,看安儿去了没有?
(姑婆白)安儿,你还不回去?
(安儿白)我要同娘歇宿一晚,我才回去。
(姑婆白)庞氏,他不肯回去。
(庞氏白)他不去吗?姑婆你去对他说,他婆婆用家法打他来了。
(姑婆白)安儿,你不回去,你婆婆用家法打你来了。
(安儿白)我婆婆在家有病,她不得来的。
(姑婆白)安儿说她婆婆有病不得来的。
(庞氏白)姑婆,再去对他说,山中猛虎咬他来了,他定然回去。
(姑婆白)安儿,你不回去,山中猛虎咬你来了。
(安儿白)山中猛虎不咬我离娘之子,我不怕。
(姑婆白)庞氏,他说道,山中猛虎不咬他离娘之子,他不怕。
(庞氏白)呵……他不怕,又道是男怕学堂女怕嫁,你道馆中先生打他来了。
(姑婆白)安儿,道馆中先生打你来了。
(安儿白)在哪里?
(姑婆白)在那里来了。(小斗色)
(安儿白)娘……呀……儿……去了……(下)
(庞氏白)(斗色):哎……呀……儿呀……

(庞氏白)安……呀……
哎呀……我的……
儿呀……

昭君和番

向　荣
刘佐凤　传腔
张慧云　记谱

人物：王昭君（娘娘）
　　　王龙
　　　玉帝
　　　马夫

(王龙上)
(王龙白)孩子们！与我开道！
(王龙唱)【四边静】

(白)湛湛清天不可欺，好似霸王别玉姬。
　　虽然不是同胞母，呀呀喘！
　　一夜夫妻百日恩，百日恩！
　　咱家王龙奉了圣旨，送昭君娘娘去和北番，
　　不知孩子们车辆准备如何。(喊)孩子们！车辆可曾齐备？
(内白)齐备多时。
(王龙白)如此，将车辆打往十里长亭。

(王龙唱)【水底鱼】

(白)哀哀(唱)哭出汉朝城，苦煞昭君往北行。汉刘王我的个爷，

(王龙白)王龙拜请娘娘！
　　　(娘娘上)

(娘娘唱)【梧桐雨】

1=C （上字调）

中国辰河高腔音乐集成（下卷）

(王龙白)文官驾到！

(娘娘白)不用，打下去！

(王龙白)武官打参！

(娘娘白)也不用了，都与我打下去！

(玉帝白) 文官驾到，愿娘娘千岁！
(娘娘白) 玉帝平身！
(玉帝白) 千千岁。
(娘娘白) 玉帝，命你准备车辆，车辆可曾齐备？
(玉帝白) 已齐备多时。
(娘娘白) 你都齐备多时了吗？来，来，来，将车辆打发十里长亭！

(娘娘唱)【石榴红】慢　带哭腔

中国辰河高腔音乐集成（下卷）

230

(王龙白)启禀娘娘，山路崎岖，车辇不可行走。
(娘娘白)如此与我备马伺候。
(王龙白)娘娘请退。(高声)马夫在哪里！
(马夫白)来——也——！
　　　　脚踏千里走尘崖，
　　　　登山涉水紫云开。
　　　　扭断青丝黄玉带，
　　　　乌龙飞下九重岩。
　　　　参见爷爷！
(王龙白)你是人是鬼？
(马夫白)我是个马夫！
(王龙白)可有良马？
(马夫白)有良马，
(王龙白)有鞍配？
(马夫白)有鞍配。
(王龙白)与我备上一匹。
(马夫白)(洗马，鼓击【长锤】，唢呐奏马的嘶叫声)有请爷爷，马上。
(王龙白)马夫，有道是，人要衣装，马要鞍配，加上鞍配，更加美哉！趁爷久未乘骑，我要溜上
　　　　一溜，叫儿松缰，儿就松缰，叫儿撒手，儿就撒手，松缰，撒手。
　　　　(王龙溜马过场，唢呐奏马的嘶叫声)
　　　　(王龙从马上摔下)
　　　　马夫，缘何将你爷从马上摔下来？
(马夫白)待我一观，哎呀，马未上肚带。
(王龙白)上起肚带。有请娘娘！
(娘娘白)这正是(匡卜 匡卜 其卜 匡)
　　　　昭君若离别，上马滴红血。
　　　　今朝汉官人，明朝胡地妾。
　　　　(过场，击【急三枪】)
　　　　玉帝，来此已是哪里？
(王龙白)马夫，来此已是哪里？
(马夫白)来此已是汉岑园。
(娘娘白)(叫板)嗯……

(娘娘唱)【楚江令】

汉岑园,逆风吹透锦衣寒。

击【大急三枪】

(娘娘白)玉帝,又来自哪里?
(玉帝白)马夫,又来自哪里?
(马夫白)来此已是分关,
(玉帝白)启禀娘娘,来此已是分关。
(娘娘白)啊……

人到分关珠泪涟,人到分关珠泪涟,

可　　　　可　　　　可　　　　可 大 可可

台 一 台 台　次 台 次 台 次 打　台. 台 次 台

次 台 次 台 次 打 台. 台 次 台 次 台 次 打 台

(马叫声)
(娘娘白)玉帝,此马缘何不走?
(马夫白)南马不过分关。
(娘娘白)与我加鞭!
(王龙白)马夫,与我加鞭。
(马夫白)马(喊)加鞭,(匡)加鞭,(匡)加鞭,(匡)(匡匡匡)
(王龙白)启禀娘娘,马打死也不肯走。
(娘娘白)(抖色)哎呀!(击【边大头子】)

(娘娘唱)【调子】

罢了,马莫道,人有思家之意,(哭声)就是这马也有个怜国之心,(白)何况人乎!

(娘娘白)玉帝，此地望得见家乡吗？
(玉帝白)马夫，此地望得见家乡吗？
(马夫白)扭转马头，可以得见家乡。
(娘娘白)如此，将马头扭转。

(娘娘唱)【雁儿落】

239

中国辰河高腔音乐集成（下卷）

(娘娘唱)【故园煞】

(转"长锤"，吼叫声)番邦来了。(马蹄声)

240

(王龙白) 娘娘，此去分关，不知何日得见。今日为臣带有琵琶一面，望娘娘拨上一拨。
(娘娘白) 如此，呈——上——来！

246

(玉帝白)启禀娘娘，琴弦断了！
(娘娘白)(叫板)啊——啊！

(娘娘白)玉帝，奴有五难忘。
(玉帝白)启禀娘娘，你有哪五难忘？
(娘娘白)你听到——

(娘娘唱)【江儿水】

中国辰河高腔音乐集成（下卷）

252

$$5 \mid (\overset{5}{\underset{=}{6}} \, 1 \mid \widehat{1 \; 65} \; \widehat{454} \mid 4 \; 5 \mid 6 \; \dot{2} \mid \dot{1} \mid \dot{1} \; \dot{2} \mid 5 \; 4 \mid 5 \widehat{6 \overset{4}{5}} \; 5) \mid \dot{6} \; 5 \mid$$

愁，　　　　　　　　　　　　　　　　　　　　　(娘娘唱) 宁 做

可｜可｜以 大｜不那.｜匡.同｜以不龙同｜匡.同｜以不龙同｜匡.不龙｜同匡｜可｜

$$\dot{5} \mid \dot{6} \, \widehat{54} \; 3 \mid \widehat{1216} \mid (\widehat{6 \; 54} \; 5 \mid 5 \mid 5 \mid 5 \mid 5 \; \widehat{65} \; 4 \mid 4 \; \dot{2})$$

我 国 黄 泉 鬼，

可｜可｜可｜大不那｜ 0 ｜匡.卜｜其卜｜匡.卜｜其卜｜匡.卜｜其卜｜匡｜

$$3 \; 2 \mid 5 \overset{\dot2}{\underset{=}{4}} \mid 3 \; \widehat{32} \mid (\widehat{1 \overset{\dot6}{\underset{=}{2}}} \; 1 \mid \widehat{1 \; 21} \; 6 \overset{}{\smallsetminus}) \mid 0 \mid 0 \mid 0 \mid 0 \mid \dot{5} \mid$$

不 做 他 国 掌 印 人。　　　　　　　　　　　　　　　　提

可｜可｜大不那｜ 0 ｜匡.卜｜其卜｜匡.卜｜其卜｜匡.卜｜其卜｜匡｜可｜

$$\dot{6} \mid \dot{2} \mid \dot{5} \; \dot{3} \mid \dot{1} \; \dot{3} \mid \dot{1} \; \dot{3} \mid \dot{3} \; \widehat{1 \dot{2}} \mid \dot{1} \mid 0 \; \dot{5} \mid \dot{5} \; \dot{3} \mid \dot{5} \; \dot{3} \mid \dot{3} \; \dot{1} \mid \dot{2} \mid$$

起 来 珠 泪 如 倾，泪珠 如 倾，　昭 君 今 日 舍 了 身，

可｜可｜可｜可｜可｜可｜可｜可｜可｜可｜可｜可｜

转 〔余文〕

(白) 千里万戴！サ $\underline{3} \; \dot{2}.\cdots \; \dot{3} \; \widehat{\dot{3} \; \dot{6}} \; \dot{5}\cdots \; \widehat{\dot{2}}.\; \widehat{\dot{1}} \; \dot{3} \cdots \overset{\dot6}{\underset{=}{\dot1}} \overset{\dot5}{\underset{=}{\dot6}}.\cdots$

　　　　　　羞　　　　煞那　　　　　　　　　汉　朝

$$\overset{\dot5}{\underset{=}{\dot6}} \; \dot5 \; \dot3 \mid \overset{\dot{}}{2} \; \dot3 \; \dot2 \mid \dot1 \; \dot6 \; 5 \overset{\dot5}{\underset{=}{\dot6}} \mid 6\cdots \mid \widehat{\dot1 \; 3} \; \dot2.\cdots \mid \widehat{\dot1 \; 21 \; 6} \; 5 \; \widehat{6} \; 5 \cdots \parallel$$

　　　　　　　　　　臣。　　　　　　　　(击【半边红绣鞋】)

(玉帝白) 请娘娘上马！

(喊) 孩子们，打道回朝！(下)

玉莲投江

涂显孟 传腔

张慧云 记谱

人物：钱玉莲（旦）

　　　舟人（渔翁）

1=A（上字调） 4/4 1/4

(旦内白) 十……朋………夫呀！　　你不归来，妻子　　苦……死……了……

(旦唱)【驻云飞】

(白)竭力侍翁姑，迢迢望儿夫，燕足带书回……哎……更加千般苦！

奴乃钱氏玉莲，配夫王十朋，上京求名，一去杳无音信，不知何故。寄封残书归来，继母见书，以虚为实，以假作真，苦苦逼奴改嫁，是奴不从，将奴锁进栏房，一日不嫁，责打一日。哎……我想人生在世，岂看一时富贵，败坏万古名节，想此去离东洋渡口不远，不免随带木头金钗，寻个自尽罢了……

转1＝C（上字调）（旦唱）【二犯驻云飞】

第五部分 辰河高腔优秀折子戏·玉莲投江

(旦白)且住,当初我还做得有新鞋一双,我今既去寻死,何不拿来穿起……

(击【边大头子】)
不尔……把大 0 不尔 匡 且　匡 且　匡且匡且……　大匡一大匡匡大匡

1=C(上字调) (旦唱)【调子】

罢了,　　绣　鞋,

当初　　绣你之时,　　实指望

穿便　穿将　起，　　　止　不住　双

泪　　　　垂，　　　继　母　心　太

亏，

身　受　含　　　冤

死　做　幽　冥　　　　　鬼。

(旦白)绣鞋穿起,待奴往前门而去。

(击【边大急三枪】)

不大．匡 匡…… 不大．匡卜匡卜其卜匡 把 匡 把 匡 匡 匡 匡

(旦白)前门封锁,往后门而去,哎呀,不好……

(击【边大转桶大头子】)

不尔…… 把大 0 匡且匡且 匡且匡且…… 不尔 0 龙冬 不冬 0 不尔龙冬 不龙冬 0 冬匡匡 冬匡 0

(接唱)【苦驻云】（在锣鼓声中滚唱,没有明确的板眼,唱奏均快速）

门户牢扣, 好似罪犯坐狱

囚。

(旦白)少待,前后门俱已封锁,又往哪里而去……哦,有了,不然用剪子剪开纱窗,跳窗而去……

（旦唱）（小接头起）【二犯驻云飞】

第五部分 辰河高腔优秀折子戏·玉莲投江

(旦白)我道什么挡路，原来是爹爹乘凉一把交椅，我今寻死，还有爹恩未报，不免对着交椅一拜！犹如拜我爹爹……

1=F（凡字调）（旦唱）【山坡羊】

拜　　爹爹　　　　　　　　　　　　恩

高　　义　　　广，

（白）老爹爹！

（白）痛儿的娘啊！哎！　　　　哎！

都只为继母心　　太　　　狠，

(旦白）一家人均已拜过，还有继母未拜，咳……她既逼奴改嫁，奴还拜她做甚？这正是：恼恨继母太不良，贪财逼奴嫁豪郎，奴今一死全名节……

转 1＝C（上字调）（旦唱）【棉达絮】

将身一死

转【急三枪】

赴大江，

（旦白）呱！我倒后面有人追赶，原来是上苍星斗，照着奴的身影。

（击【边大头子】）

满天星斗碧琉璃，

转【混江龙】

269

(旦白)少待，奴今前去寻死，不知书中真假，还要转去看个明白。

(Sheet music page — Chinese traditional opera notation)

【转一流】

恨晚娘。　　又只见江水滔滔，滚滚波浪。

（接唱）【棉达絮】（二流）

河北　水官　水母娘，

玉莲跪拜埃尘烟，不

(旦白）分明是玉莲的催命鼓响了！（击【边大头子】）

由慢到快

$\overset{.}{3}$ $\overset{.}{2}$.	…… $\overset{.}{5}$	$\overset{.}{5}$ …… $\overset{.}{2}$ $1\overset{\frown}{2}$ $1.$ ……	($\overset{.}{3}$ …… $\overset{\overline{\dot{1}}}{2}$. $16\overline{1}5$ $\overset{4}{\overline{5}}$ 56 $\overset{4}{\overline{5}}$.)
五	更 鸡	鸣	
)0(把大. 匡

$\overset{.}{3}$ $\overset{.}{2}$.	$\overset{.}{5}$	$\overset{.}{5}$ …… $\overset{.}{2}$ $1\overset{\frown}{2}1$	216 ($\overset{2}{4}$ 6 $\overset{.}{5}\overline{4}$ 56 $\overset{4}{\overline{5}}$. …… 6 $\overline{5}$ 4 2)
天	将 晓，		
	不尔不尔 ……		把大. 0 匡

（击【边大头子】）（旦白）哎哟！

不尔…… 把大 0 不尔 匡 且 匡 且 匡 且 匡 且 匡 且 大 匡 一 大 匡 一

（旦唱）【调子】

$\overset{\dot{1}}{\underline{11}}.\overset{4}{\overline{656}}$ $\overline{\overset{4}{\overline{5}}}$	653 523 5	$\overset{.}{2}$ $1\overset{\frown}{2}1.$ $\overset{.}{5}.$	653 $52\overset{.}{1}.$	($\overset{.}{3}$ …… $\overset{\overline{\dot{1}}}{2}.16154$ $56\overset{4}{\overline{5}}$ $5.$ ……)
罢了	石	头，		
)0(大. 不尔 匡卜其卜 匡 卜 匡

（白）玉莲在生，　　　（0 打把 台 打把 台）

　　继母是我死对头。（台　　台　　台）

　　今晚前来寻死。　（0 打把 台 打把 台）

$\overset{\frown}{5}$ $4.$	$\overset{.}{2}$ 3 5	$\overset{.}{2}$ $1\overset{\frown}{2}1.$ ……	$\overset{.}{5}$ $\overset{4}{\overline{5}}$ $\overset{.}{2}$ 1 ……	($\overset{.}{3}$ …… $\overset{\overline{\dot{1}}}{2}.16154$
你	是 我		死 对 头。	
)0(

转【江儿水】数板

$56\overset{4}{\overline{5}}$ $5.$ ……)	0	0	0	0	0	0	0	0	0	0	$\overset{.}{1}$ $\overset{.}{2}$
										学	
0	不尔 那把大	匡	一 卜 卜	其 卜 其 卜	匡	一	0	0			

$51\overline{65}$ $5.$	$\overline{2.31}.$	$325.$	2.31 6 0	5 $1\overline{22}$	$3.21.$	0	6 53 $52\overline{1}.$
不	得	引 刀	割 鼻	曹 烈	女，		待 效 那
可	0 0 0	可 0 0 0	可 0 0 0	可 0 0 0			

中国辰河高腔音乐集成（下卷）

278

中国辰河高腔音乐集成（下卷）

280

中国辰河高腔音乐集成（下卷）

282

谱例

鸾俦。
不大.

逼得我三魂赴幽州，七魄水底游，玉碎香消付东流，

玉碎香消付东流。

念【课子】

谁家女娘三更

半夜来投江，不是舟人来得快，险些一命

见阎王，见阎王。

(旦)何人搭救？

(外)舟人。

（击【边大头子】）

不尔……把大0不尔匡且匡且 匡且匡且…… 大匡一大匡匡大匡

283

转 1=C（上字调）（旦唱）【调子】

罢了， 舟 人！

大 不尔 匡卜其卜

搭救 别人 富豪 女 子 还有 金银 相送，

匡 卜 匡

搭救我 苦命 玉莲 有什么 好 处 了？

大不尔 匡卜其卜匡 卜 匡

(旦白)有一日丈夫做官归来！

转【江儿水】数板

倒 做 了

可 大 可 可 匡 同 匡 同 不尔同 匡

身出 丑 脸含 羞， 身出 丑 脸含

可 可 打可 可 匡 同 匡 同

羞。

以 同 以 匡 同 匡 以冬龙同 匡同 不冬 匡卜匡卜 其卜匡

(喊叫)十朋！夫啊！(下)

李三娘汲水

涂显孟 传腔

张慧云 记谱

人物：李三娘

中国辰河高腔音乐集成（下卷）

1=C（上字调） 4/4

（三娘唱）【驻云飞】

（白）走啊！

哥嫂狠心，

苦逼奴家嫁豪门，爹娘早丧命，

丢下奴苦命

286

(诗白) 来至井栏杆，单衣透体寒，
逆风当面刮，哎！
这苦对谁言！

转 1=C（上字调）（唱）【金锁挂梧桐】

中国辰河高腔音乐集成（下卷）

292

中国辰河高腔音乐集成（下卷）

294

第五部分 辰河高腔优秀折子戏 · 李三娘汲水

295

中国辰河高腔音乐集成（下卷）

尾声

一担 吸不尽寒江 泉，

耳听 行人问路 途，

(白)苦吓！

早汲寒 泉 归家 园。

（击【风浪大】）（下）

月下来迟

向　荣 传腔
张慧云 记谱

人物：尼姑——陈妙常（旦）
　　　书生——潘必正（生）



中国辰河高腔音乐集成（下卷）

昨宵之事，岂是奴出家人所为。因见潘郎人才出众，言辞清朗，因此上顾不得出乖露丑，此事儿反落在他人之后。

300

第五部分 辰河高腔优秀折子戏·月下来迟

301

(生白)小生潘必正,约定陈姑姐晚会禅堂,来此已是禅堂门首,这门儿半掩半开,待我进入。陈姑姐小生来也!陈姑姐小生来也!

(旦白)谁个不知你来,难道要奴迎接不成?

第五部分 辰河高腔优秀折子戏·月下来迟

(sheet music / numbered notation)

(旦白)暗愁不暗愁，将人丢了就是。

这机关实难猜透，

先前只说雨约云期，今当作凤喜鸾俦。凤喜鸾俦。

(旦唱)从今休想

第五部分 辰河高腔优秀折子戏·月下来迟

(sheet music for 月下来迟, with lyrics:)
那风流，一霎时忘却鸳俦。冤家！想当初，奴好比未开花蕊，君好比墙外蜂游，花蕊

305

中国辰河高腔音乐集成（下卷）

306

（旦白）你看那上面是什么？
（生白）那是明月。

（旦白）你也知道啊！

(旦唱)直等到月转西楼。

(生白)少待，我道陈姑姐怪我何来，却原来是怪小生来迟，还要去向前说个明白！

陈姑姐不必冲斗牛，容小生细说缘由。

中国辰河高腔音乐集成（下卷）

310

(生白)陈姑姐，你道成就不成就？
(旦白)我不成就，你便怎样？
(生白)你不成就只恐怕小生就要……
(旦白)敢么要打奴不成？
(生白)不敢。
(旦白)要骂？
(生白)也不敢。
(旦白)不打不骂你又便怎样？
(生白)奴，奴，奴，小生只得一跪！

(旦白)潘郎请起来!
(生白)就是这个样儿要我起来,我就不起来。
(旦白)那你又便怎样?
(生白)我要陈姑姐发笑一声我才起来。
(旦白)想奴出家之人不会发笑。
(生白)难道我读书之人就会跪不成吗?



又恐怕墙外有人，奴本当小笑一声，

你说我冷笑无情，奴只得做一个

喜笑颜开，笑满腮，尊一声有情有义，

(旦白)我的他，潘相公你请起

来。(生白)起来了！

(生唱)一日不见如隔

三秋，鸳鸯

(生白)陈姑姐,小生未来之时,不知你背后骂了我多少。

(旦白)潘郎啊! (旦唱)冤家!

奴本是出家之人,只有个看佛念经,哪有个骂人的道理,

(旦白)潘郎！奴本当将终身大事托付于你，又怕你日后忘恩负义，使奴有白头之叹。
(生白)陈姑姐将终身大事托付于我，我若日后忘恩负义，就对天盟下誓来。
(旦白)你去盟来。

(生白)陈姑姐，楼鼓打几更？
(旦白)三更。
(生白)可以闰得更否？
(生白)冤家，世上只有闰年闰月，哪有闰更的道理。

贵妃醉酒

向 荣 传腔
张慧云 记谱
人物：杨贵妃
　　　高力士
　　　裴力士

中国辰河高腔音乐集成（下卷）

1=F 4/4

（旦上）（在"小开门"乐声中出场）
（笛子吹奏）

（乐谱略）

1=F（凡字调）

（旦唱）【夜行舟】（笛子伴奏）

（唱词：海岛冰轮初转腾，见玉……）

320

第五部分　辰河高腔优秀折子戏·贵妃醉酒

（接唱二）【北新水令】

(高力士白)请娘娘过玉石桥。
(高力士白)摆驾！

(旦白)高力士，这是什么花？
(高力士)金姣花。
(旦白)那一旁是什么花？
(高力士)玉芙蓉。

(旦白)身居皇宫有数年，终日劳心非等闲。
宫中冷落多凄楚，辜负嫦娥独自眠。
哀家杨贵妃，蒙主宠爱，封为西宫伴驾，这也不言。昨日圣旨标下，命奴在百花亭海棠花下摆宴，二卿圣驾如到，前来通报。

(高力士)启禀娘娘，圣驾往桃花宫去了。
(旦白)哪哪哪哪个吓，他往桃花宫去了。
(高力士)是。
(旦白)万岁呀，昨日命奴百花亭海棠花下摆宴，今日竟直驾往桃花宫去了。
(高力士)娘娘，难道你有酒不会饮吗？
(旦白)是啊，难道有酒我不会饮吗？二卿，摆酒上来。
(高力士)请娘娘饮酒。
(旦白)什么酒？
(高力士)龙凤酒。
(旦白)说得好，斟酒上来。

$1=\flat B$（乙字调）（旦唱）【太师引】

（过场，笛子奏【小开门】）

[乐谱]

(裴力士白)请娘娘饮酒。
(旦白)什么酒？
(裴力士白)通宵酒。
(旦白)呀！唪，什么通宵酒？
(裴力士白)良辰美酒，正好通宵。
(旦白)说得好，斟上酒来。（唱上曲第二段）

【北新水令】

[乐谱]

(高力士白)请娘娘更服。
(旦白)摆驾!(下更衣复上)

中国辰河高腔音乐集成（下卷）

330

第五部分 辰河高腔优秀折子戏·贵妃醉酒

331

(笛子奏【小开门】)(睡介)

(高力士白)娘娘睡着了,我二人谎驾。启禀娘娘,圣驾到!

(旦唱)【太师引】

(裴力士白)启禀娘娘,圣驾到!

转【原板】

第五部分 辰河高腔优秀折子戏·贵妃醉酒

（旦白）妾妃接驾，吾皇万岁！
（高力士白）启禀娘娘，奴才是谎驾的。
（旦白）哪哪哪哪哪个呀，你是谎我的呀！呀呀啐！（斜身）
　　　　妾妃接驾，吾皇万岁！
（裴力士）启禀娘娘，奴才是谎驾的。
（旦白）呀一呀一啐。呵！

333

吩咐宫娥彩女们唱一段彩莲曲儿。他那里频频唱起，奴这里衷肠慰慰带来朝，一个个赐赏于你。

昨日御园观花之时，只见那粉蝶双双花间舞，蜻蜓对对把水戏，好叫奴动春心思春意，误了我

(高力士白)请娘娘回宫!
(旦白)摆驾!

(旦唱)【低清江引】

真去也,恼恨唐明皇做事太狠心,将奴来抛弃,丢得奴孤单单冷清清,独自回宫去也。

(笛子奏【小开门】下)

附　录

辰河高腔演唱视频目录

1. 闹　台

司鼓：向敦蒿　唢呐：谢武清　大锣：张光满　小锣：周俊峰　头钹：戴建设

二钹：吕青青

2. 目　连（片段）

演唱：郑　敏

司鼓：向敦蒿　唢呐：姜圣鹏

3. 梁州新郎

演唱：向词贤

司鼓：向敦蒿　唢呐：涂显孟

4. 桂枝香

演唱：向词贤

司鼓：向敦蒿　唢呐：涂显孟

5. 泣颜回

演唱：印金莲

司鼓：向敦蒿　唢呐：涂显孟

6. 大审白云霜

演唱：张明权　刘佐凤

司鼓：向敦蒿　唢呐：谢武清

（扫描二维码，可以观看以上六段辰河高腔经典唱段）

后　记

《中国辰河高腔音乐集成》终于要出版了，我心上的这块石头终于掉下来了。为什么这么说呢？

此书的内容共包括五个部分：辰河高腔音乐曲牌111个，辰河低、昆腔音乐曲牌102个，辰河高腔锣鼓音乐曲牌71个，辰河高腔移植现代戏唱腔选段15个，辰河高腔优秀折子戏7出。另外，还配套了相应的音像资料。这些内容实在来之不易，耗费了我一生中两个八年的时间：1961—1968年（第一个八年）；2009—2017年（第二个八年）。第二个八年基本上是我自觉、自费，一个人完成的，而且都是在我70岁以后进行的，可想而知，吃了多少苦，克服了多少困难，流了多少汗，洒了多少泪……

多少个严寒酷暑，多少个日日夜夜；多少次赴泸溪、辰溪，请教辰河高腔老艺人、老演员；多少次长途电话请教当时健在的向荣师傅，不管当时长途电话费有多贵；多少次跑打印社，跑大学图书馆打印资料，经常晚上七八点才疲惫地回到家；多少次跑定王台书市录制音像，去一次少则花上五六十元，多则几百元，我从来不吝惜……为了筹集出版经费，我多次四处奔波，始终没有得到解决，无数次从领导办公室流着泪水走出来……

辰河高腔被誉为"中国戏曲的活化石"，是"东方艺术的瑰宝"，它的音乐非常丰富，调式变幻莫测，曲调既婉转优雅，又高亢粗犷，魅力无穷，深受群众喜爱。这是祖国珍贵的艺术遗产，怎能让它失传呢？再苦再累我也要把这些资料整理出来，这是我的责任。

此书能够出版，得到了许多人的支持和帮助，我要一一感谢！

第一，我要感谢1963年黔阳（现在的怀化）戏工室组织的"辰河戏艺术遗产挖掘组"。把当时各辰河高腔剧团十几位年迈、有名的老艺人及相关的音乐、文学工作者调集在一起，对辰河高腔剧本、音乐进行挖掘与整理，我是成员之一，我有幸认识十多位老艺人，并全面接触辰河高腔。特别是戏工室把当年记录的资料于1980年请人用钢板刻印成四大本保留了下来，虽然只是草稿，但非常珍贵！如果没有这四大本资料，我后八年的工作就没有依据，很难进行。非常感谢当年黔阳戏工室的领导站得高、看得远，做了一件拯救辰河高腔艺术遗产的大好事。那次挖掘整理非常及时，功德无量。

第二，要感谢国家一级作曲、湖南省文化艺术基金会主席萧雅瑜先生。他在百忙中为本书作序，给了我非常大的肯定和鼓舞。而且，湖南省文化艺术基金会在经济上给予我大力支持，非常感恩！

第三，要感谢已逝辰河高腔国家级传承人向荣师傅。在我整理辰河高腔资料的过程中，得到了向荣师傅积极的支持、热情的指导和帮助。2009—2012年，我经常每天给他打五六个电话，他不管是在家里还是在外面，都非常乐意接听；不管我请教哪个曲牌，哪句唱腔，哪句唱词，他都能随口说出，他真是辰河高腔的"活辞典"。他2012年还为《中国辰河高腔音乐集成》写了一篇序，留下了珍贵的文字。

可是，向荣师傅已于2014年6月与世长辞了，我非常怀念他！向荣师傅的逝世，对辰河高腔是无法估量的损失！他病重时，我专程回泸溪看他。他去世时，我专程回泸溪悼念他，并在他灵堂前痛哭许久。现在，每当我回到泸溪，走到泸溪县辰河高腔剧团大门口时，我就会一阵心酸，泪水马上夺眶而出……向师傅，我们再也见不到您了……我怀念向师傅，愿他在九泉下安息！

第四，要感谢的是湖南省国学流通中心萧秉坤主任。在我为筹集出版经费四处碰壁、走投无路的时候，是他给予我真诚的关心和帮助，是他精心为我策划，帮我在网上发起了众筹，使我得到众多网友的关心支持和慷慨解囊。众筹到第三天时，一位好心人士出现了——他就是来自四川的雷维模老师，他一人出了十余万元。就这样，之前一直横亘在面前的出版经费问题得到了解决。在出版过程中因增加了内容，再次面临经费短缺问题时，萧秉坤又为我四处奔波求助。

第五，要特别感谢的是这本书的主要资助人雷维模老师。雷老师是著名作曲家、音乐学家，在此之前我们就彼此认识，我们是很好的朋友。虽然我们只见过两次面，可是他看到我的众筹消息以后，马上和夫人杨霞丹商量给予我大额的资助，令我感激涕零。本书的出版工作终于迈出了实质性的一步。雷老师大爱无疆，他的慷慨解囊，是基于对中国传统艺术的无比热爱和对拯救辰河高腔的特别支持。愿雷老师夫妇身体健康，福如东海！

第六，要感谢湘西州原副州长龙文玉先生。他一直支持我出书的事，虽然最后出版这套书的费用不是州里解决的，但他为我找了许多领导，为我鼓与呼，还为我这套书写了一篇热情洋溢的序——《非凡著作的非凡音乐》，感谢龙文玉先生！

我还要感谢辰溪辰河高腔剧团传承人涂显孟师傅的支持。他是向荣师傅的高徒，功底深厚。他特别热爱辰河高腔，他是愿意为辰河高腔奉献一生的人。向荣师傅仙逝后，我遇到什么问题都请教涂显孟师傅，他每次都认真为我解答，或者查资料后解答。

我还要感谢湘西州政府领导，泸溪县政府领导对我的支持。本书在出版的过程中，因增加了新的内容，产生了新的费用，这时得到湘西州领导和县领导的关心，及时给予资助，万分感谢！

我2017年3月回乡录制辰河高腔影像资料时，得到泸溪县辰河高腔剧团、泸溪县戏曲协会、泸溪思源实验学校等单位的关心和支持，以及泸溪、辰溪、沅陵各剧团退休的老演员、传承人，和社会上打围鼓的老艺人们的热情关心和大力支持，在此一并表示感谢！

同时，我还要感谢辰溪高腔剧团、辰溪县文广新局、辰溪酉庄——大酉书院等单位领导对我

的大力支持与帮助。

由于我年事已高，精力不足，条件有限，水平有限，且这套书内容太多，而辰河高腔的老前辈已全部辞世，有些问题难以求证，因而在编辑中难免存在不足甚至错误的地方，但我尽力了！请大家谅解，并多多指教！

张慧云

2018 年 5 月 31 日于长沙